U0037482

大 旗 出 版
BANNER PUBLISHING

大旗出版
BANNER PUBLISHING

瑪杜莎 艷遇鮮境

瑪杜莎◎著

深邃的眼神、幽默的談吐
Gentleman的儀態、豪邁的氣度
異國的邂逅就是那麼浪漫多情
讓人無法抗拒……

前　言

It has been eight months since my cousin Medusa left California, and I am still finding vestiges of her presence in my home – sequins on my couch from her dresses, feathers on the carpet from her hair ornaments, and a smiley face with a voluminous head of curly hair drawn on my message board. These traces of Medusa are fitting representations of one aspect of her persona, one that is playful, ornate, humorous, and self-consciously irreverent. Co-existing with this girlish appearance is a keen observer and an ardent explorer who has created a system of traveling that is entirely her own.

　　我的表妹瑪杜莎離開加州，算算已有八個多月了，但是我還是可以在我的家裡，發現她住過的痕跡，像是在烘衣機裡的縮水褲子、掉在沙發角落的羽毛裝飾，還有在我的留言版上畫有捲髮笑臉的圖樣，這些十足代表她個人特色：華麗的、嬉戲的、幽默的、自嘲的。還有總是露出少女似的夢幻、敏銳又熱誠的投入旅行的創作，這些都是她所擁有的特質。

　　Margaret Mead said, "As the traveler who has once been from home is wiser than he who has never left his own doorstep." In this book, Medusa describes a non-traditional route to cross-cultural discovery, that of flirtation. It took me a while to understand the value of this approach. At first, I thought it was too frivolous a pursuit, especially for such a clever woman as she. But observing Medusa, I

have come to see that there is an art to being a successful flirtatious traveler. If the purpose of traveling is to understand the perspectives of persons from cultures outside of those familiar to oneself, then perhaps there is no quicker way to forming an intimat connection with a stranger or a casualacquaintance than through the disarming charm of skillful flirting.

　　美國女人類學家瑪格麗特・米德(M.Mead,1901-1978)説過：「一個真正有學識的人是實際踏出家門旅行，並非躲在門内研究。」而瑪杜莎在這本書裡，就是以非傳統的路徑，藉由異國豔遇去試著跨越與了解各國不同的文化，讓我可以從中一點一點的慢慢了解這當中的價值。一開始，我也以為這是像瑪杜莎這樣的女生，玩世不恭的追求方式，但是觀察她的行事風格之後，我發現這倒成為一種屬於她這樣的旅者的一門藝術。如果在旅行當中，可以洞察出當地人所顯示出代表各自的文化，那麼我想沒有一種方法，可以快過透過這樣有魅力又有技術的巧遇來認識陌生的文化。

　　Flirting travels well; it is universal. Most of us would certainly enjoy a few minutes, hours, or days of special attention from an attractive person. However, it would be a mistake to think it can be done

easily. Successful flirtation requires the participant to be perceptive diplomatic, and charismatic. Flirting is exhilarating because it suggests a momentary intimacy between a man and a woman that is beyond typical expectation. The potential cost of this thrill is, of course, serious misunderstanding. The competent flirt not only knows to how to avoid these misunderstandings but to resolve them tactfully once they have occurred. The development of these skills is dependent on sensitivity and cultural knowledge that is not found in a typical travel guidebook.

成功的艷遇需要圓融的溝通、有魅力的因素,當你在世界各地的旅行時,與深具吸引力的異性在那幾分鐘、幾小時或是幾天享受艷遇時光,艷遇就是一件令人高興的事。因為這是一件發生在異性之間短暫而又親密的時光,讓你在潛意識裡不自覺得感到激動且具有典型的期待。當然,如果要成就一段完全的艷遇,若在艷遇的過程中產生的誤解,不僅僅是只會以道歉來解決,而是要能以機智來面對發生過的事,這些應對中所衍生出面對異國文化的技巧,不是一般典型的旅遊書可以看得到的。

This is the travel book that ventures off the beaten path – a collection of flirtatious experiences around the globe that are simultaneously mundane and outrageous. It contains anecdotes and recommendations from an experienced traveler and a dedicated flirt. Perhaps some readers will use it as a handbook while others read

*these stories as cautionary tales, either way, it is a fun read for anyone
interested in the art of cross-cultural communication.*

這是一本冒險精采的旅遊書－收集了瑪杜莎在世界各地所遇
到的不同豔遇經驗，當中包括了有趣的真人實事、對豔遇選擇及
進行的建議及告誡。總而言之，這是一本有趣的旅遊書，可以當
成任何一個人跨越異國文化之間最好的橋樑。

By Betty & Medusa

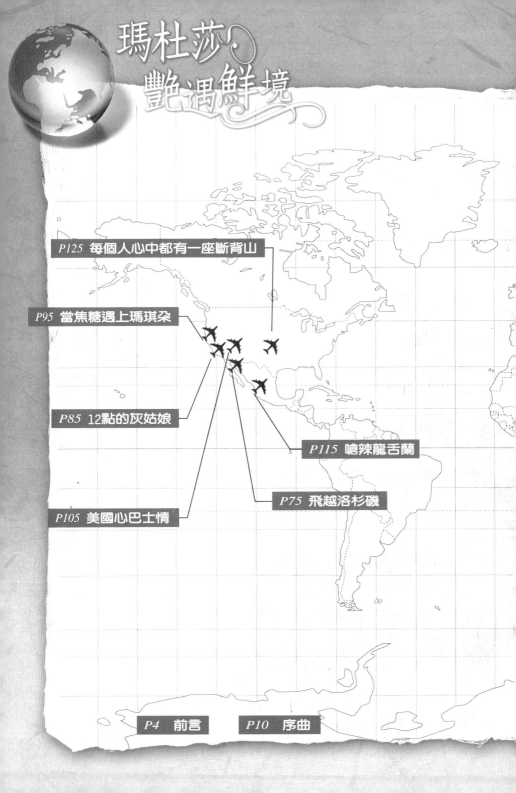

瑪杜莎‧艷遇鮮境

起飛，尋找下一次的豔遇

　　旅行的魅力在於可以讓人在最短的時間內，把心靈洗滌一遍。洗滌的水不是清水，而是混合著各地各式香料與氣味的水，然後在一次又一次的嘗試與接受當中，找到人生的新方向。至此，透過旅行了解身在台灣的我們擁有了什麼，失去了什麼，想要的是什麼，即將得到的又是什麼！這就是旅行的意義與魅力！

　　旅行的種類很多種，大眾化的團體旅遊，兩三好友的隨意自由行，一個人的冒險，商務旅行、探親訪友、為愛走天涯的不顧一切　無論是什麼，人生的視野與感受都會隨著一步一腳印，而逐漸豐富起來。有句話說：人因有夢想而偉大，而我覺得人生因為旅行而圓滿起來。

　　曾經在香港尋找自己青少年時期的偶像夢。曾經把所有的積蓄拿去當時的夢想國度——到英國去圓了一場皇家公主夢。也曾經為了完成碩士論文，踏遍世人不熟悉的婆羅州，將那裡的一草一木不止印在心裡，也藉由文字，希望讓更多人了解那片人間的樂土。當然我也曾經在一處又一處的世界文化遺產裡，無數次的被這些歷史的、人文的、自然的美景所感動。即使知道每次散盡「家財」後會一窮二白，但還是義無反顧的把我所有的一切都擲在旅行上。

　　旅行豐富了我的眼界，開啓了我人生的窗，帶領我走出一次又一次對人生的困惑與困境。有許多人問過我，你是不是很有

錢？不然為什麼你可以常常出國？我只能說我不是有錢，只是我很捨得投資在自己身上，把錢都拿去貢獻給機票，因為我正力行著「行萬里路勝讀萬卷書」的道理。讓身體與心靈隨著地點的轉換，肆意地在世界各個角落遊走，體會到「天地之大，無處不是我容身之處」的寬廣，拉開眼界後，才會了解自己在這世界上還有更多更多需要去做及努力的地方。

　　最後最後，我在旅行中每次意外出現的豔遇中，找到了我的愛情，而這也是我一開始沒有想到過的⋯⋯

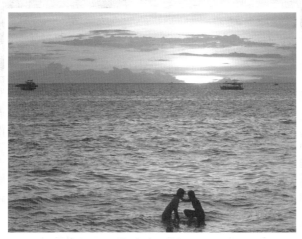

泰國芭達雅的海灘，夕陽下的儷影雙雙，沉醉在舉世無爭的世界裡，是多少人追求的夢想。

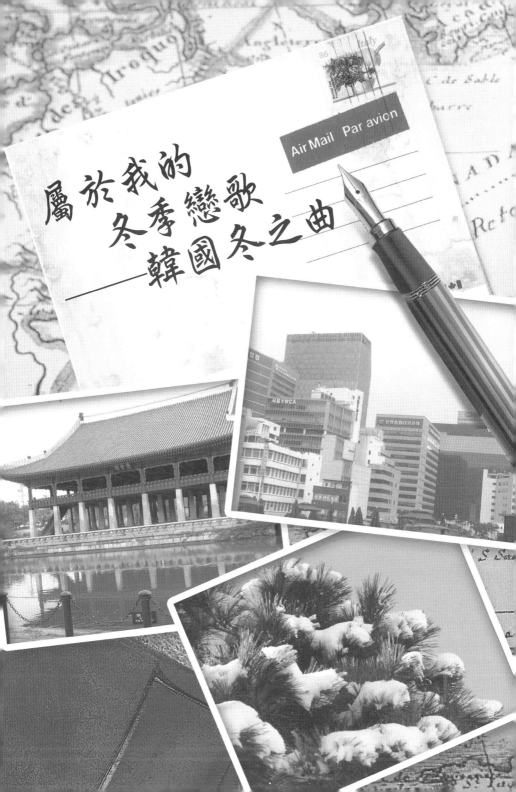

韓國 首爾
(*Korea Seoul*)

這年韓劇還沒有開始在台灣發燒，不過我卻已在漢城上演一齣冬之曲。這次的豔遇對於我的人生有很大的改變，原因在於這是第一次在國外的豔遇，讓我明白，原來我也有脫離坐冷板凳的潛力……

　　韓國，在韓流之前，並不是太熱門的觀光國度，尤其是在九〇年代與台灣斷交之後，有幾年的時間，韓國都不是台灣人出國的首選。但是那年，我跟朋友衝著便宜的團費以及能看到雪景的

首爾街景
我也曾像中韓流的毒一般，盡其所能的去努力學習韓文，期待有一天能再到韓國找回我遺落在心裡的夢。

吸引力，開始了這趟改變我人生際遇的旅行。

　　在這短短的五天旅程當中，卻出現了我的許多第一次。第一次看到雪、第一次跟大家一起脫光泡溫泉、第一次和朋友跟團出國、第一次出國帶的錢不夠花，當然還包括第一次有豔遇。

　　這一年的年初，我結束了傷神、傷心的初戀，而這首適時出現的韓國冬之曲，卻意外地拉開了我此後把心放逐在世界各個角落流浪的序曲。寒冷的溫度適合高階的弦音，符合冰冷的空氣，也恰好符合我想掙脫無形牢籠的最後一絲氣力，但外表的冷漠卻不代表我內心的熱情已被情傷澆熄，這一曲冰與火的協奏曲恰好喚醒了我追逐愛情的熱情。

　　韓國除了首爾市區幾個著名的景點之外，最迷人的是漢江的風光。夜晚的漢江尤其迷人，沿著漢江畔有綿延數公里的酒吧與餐廳，五彩的霓虹燈與各具異國風情的佈置，成為漢江夜景的另一項特色。當時導遊說，這些漂亮的餐廳與酒吧有很多都規定要一男一女結伴才能進去，沒想到保守、傳統的韓國，卻也有這樣浪漫、西化的規定，讓人不得不再對那些繽紛絢麗的餐廳再多看一眼，希望能感染到餐廳內悄悄發生的浪漫情愫，讓我產生新的力量，繼續面對新人生，尋找我的愛情。

　　這次的豔遇，開始在白色的雪地裡，陽光與雪地之間的反射，讓滑雪場異常耀眼。在二十分鐘的滑雪教學之後，導遊開始

熱心的問大家要不要在臉上畫上五色迷彩，一來可以保護皮膚不被日光直接照射，二來就是純粹好玩。於是看見全團每個人都欣然接受韓國帥哥的「塗鴉」，有的是刀疤，有的是幾何圖形，大家玩得樂此不疲，然後，我在許久之後，才藉由朋友的墨鏡反射中看到，只有我的臉上才有心型的塗鴉。我看了一眼韓國帥哥，發現他對我眨眨眼。然後在接下來的三天中，短暫的火花就悄悄在我們倆人之中產生……

本篇男主角

艷遇指數
成功指數：★★★
激情指數：★★
令人流口水指數：★★★★

韓國帥哥不會說中文，所以儘管我的朋友們哈得要死，但還是因為溝通不良，讓這大好的機會落入會講三句英文的我身上，也就是這樣開始了我和韓國帥哥頻繁的互動。在雪地之後，第二次覺得也許自己在他心中是特別的，是在當天夜晚，帥哥約我和我的朋友們一行四人一起去打保齡球。在步出飯店外時，他輕聲的問我會不會冷，說完還想把外套披在我的身上。在台灣，一向是男人絕緣體的我，面對突如其來的體貼，心裡其實是狂跳不已，冰冷的空氣凍住了我臉頰上的泛紅，擔心朋友覺得自己太噁心，也為了不要落

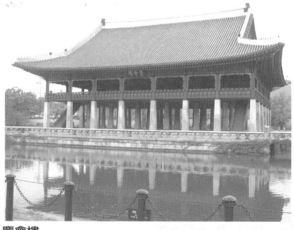

慶會樓

慶會樓是李氏王朝的宴會舉辦之地，韓劇明成皇后也曾在此地取景。

個重色輕友的話柄，我婉拒了他的好意。到了保齡球館，他指定與我兩人一隊，與我的三位朋友分隊比賽，在帥哥一個個strike之後，人人都想沾染他的好手氣，互相擊掌加油，但我總是在一次次短暫的擊掌後，雙手被他牢牢的握在手心中，他總是偷偷的握著，不被我的朋友發現。

　　比賽的結果當然是帥哥贏，因為他說他在學校是保齡球校隊！我們依規定，輸的人請他喝酒，而他也在我們的房間與我們天南地北地亂聊一通，直到深夜。那天他離去之後，窗外悄悄下起毛毛雪，外頭是零下的氣溫，室內的暖氣卻暖得讓人睡不著，我看著被他握過的手，心像暖氣一樣發燙。

　　隔天的行程是去雪嶽山。北風狂吹的雪嶽山，天空被陽光與低氣溫凍成了一片天藍，路旁的積雪與飄落在枯枝上的雪景，形成典型的北國風情。爬山一向不是我喜愛的活動，不過有帥哥相陪又是另一回事。只見在一整團中，他只幫我一人提行李，還三不五時的牽著我爬上滿是積雪的山路。這雖然不是什麼特別的事，但對於在台灣，男人緣一向不好的我來說，這舉動讓我覺得自己是獨一無二的，足已在心裡感動許久——感謝他讓我明白自己其實是一支潛力股。

　　在雪嶽山回首爾的途中，車子經過一座結冰的湖，導遊讓我們下去看看什麼叫做釣冰魚，體驗一下台灣不能體會得到的雪地活動。不知為何，只要是結冰的湖，風都大得嚇人，加上適逢快要融雪，天氣冷得不像話。加上我正處於被生理期困擾的前三天，快被風吹壞腦袋的我，頭昏眼花，過馬路連左右邊都分不清

楚，眼見右側急速駛來的卡車就要往我這裡衝過來，幸好一直站在我身邊的韓國帥哥眼明手快的一把抱住我，我幾乎軟軟地就要靠在他的身上昏過去。

　　沒想這種小說裡才有的戲碼，還真的會出現在現實生活中。當時的氣溫雖然是零下，但我的心卻在觸碰到他的身軀時，剎時回暖起來，這幕肥皂劇碼，看得同團的人目瞪口呆，可以當幾秒的女主角，大大滿足了我的虛榮心。

　　不知該怎麼跟韓國帥哥說我其實不是故意裝虛弱，因為要當著沒認識多久的男性講生理期的事，大概怎麼也開不了口吧！但是韓國帥哥看我一臉慘白的臉色，加上朋友在一旁開玩笑說我是婦女病，他大概多少都懂了。此後無論是在樂天世界排隊等著玩遊戲，或是在一旁用餐，都會發現他悄悄的在忙完他自己的事之後，來到我們旁邊。幫我收拾用過餐後的餐盤，同時輕聲的問我

：「好點了嗎？」這讓我第一次覺得生理期來得還真是時候。後來，我的朋友也不得不接受事實，在台灣的冷板凳女王也開始有走桃花運的一天，我也樂得享受這種多年來不曾有的特殊待遇！

　　我一直不知道與隨行照相師的相遇算不算是純友誼，大部分的人會說他一定

韓國電話亭

是為了生意才對妳這麼好，帶有目的性的接近，不算是真心的。但反過來說，豔遇本來就沒有所謂的真情還是假意，在乎的是那燦爛間的火花與若有似無的情愫。所以我寧願相信這場在韓國的「火花」，在我心中都是一段「美麗的日子」。寫到這裡，忽然發現自己中了韓流的毒太深了！

　　回來之後的那段日子，台灣二月的冷空氣，讓我想起在韓國零下的氣溫。剛與初戀男友分手的我，靠著從韓國帶回暫存的火花，陪我度過了最低潮的那幾天。為了填補那段日子的空虛，跑去學了快一年的韓語，學是學會了幾句，不過礙於當時還是窮學生的我，卻再也沒有機會到韓國再續前緣了。於是我的冬季戀歌就在遇到下一次的豔遇前，結束了……

안녕하새요！한국

　　去韓國以前，我對那裡並沒有特殊的期待，只是想在冬天可以看場雪景，完成在台灣長大卻不曾觸摸過雪的願望。對於韓國的一景一物，既陌生又新鮮，雖然用了些心思在韓國帥哥身

上，但畢竟是「行萬里路勝讀萬卷
書」，一趟旅行下來，對於原來陌
生的文化與歷史稍有了解。加上個
頭稍大的我，細小的眼睛，大喇喇
的個性，還真的挺像韓國妞似的，
所以去韓國時，意外的不斷被當地
人當成是自己人，衝著我狂講韓
文，連隔壁團的導遊也誤以為我是
韓國人，拉著我嘰咕嘰咕了半天，
最後才在我們領隊的解釋下發現他搞錯了。

　　這段插曲倒讓我開始對韓國產生親切的感覺，雖然那首韓國
冬之曲無法再唱下去，但是卻讓我對韓國產生莫名的興趣。回到
台灣之後，我一下飛機趕著去上研究所開學的第一堂課，當場連
教授都問我說是不是韓國僑生，冥冥中又加深我想了解韓國的意
念。

　　於是，我選了跟韓國歷史相關的主題當作那個學期的報告，
還煞有其事的跑去故宮檔案館調閱微卷檔案，在韓文與漢字交
錯的大小資料裡，我當然是被弄得一個頭兩個大。憑著一腔熱
忱，每週往返台北桃園去上韓文課，打雷閃電也沒讓我缺席。韓
籍老師是在台灣念中文博士班的學生，人非常好，特地讓我提前

上課，一字一句的翻譯韓文檔案給我聽，陪我做完好幾頁的筆記。我每回想起這段往事，都讓我對那位韓文老師有著深深的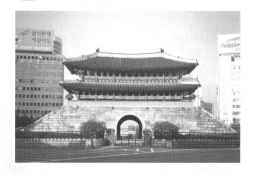感謝，而我也在那段學習韓文的時間裡，藉由韓籍老師的授課，更加了解韓國文化的點點滴滴。直到現在，每每看見韓劇裡的男女主角，在浪漫的雪景或是楓紅之下談戀愛，我的心對韓國也同樣溢著滿滿的感動

★部份照片感謝友人美吟提供。

土耳其夜未眠

Air Mail Par avion

土耳其　伯魯
(Turkey Bolu)

在遊歷過十餘個國家之後，每回有人問我最美麗及最難忘的國度時，到目前為止我還是沒有更改過答案──土耳其。

卡巴德奇亞

不止是因為在那裡得到百年難得一見的桃花運，而是在那個充滿千年歷史激盪出的文化古國，香料與熱情揉合而成的國度，空氣中每個分子都在告訴我，不要忘了這個融合現代與神秘，保守兼開放的國家。

伊斯坦堡（Iatanbul）宛若一千零一夜故事的華麗場景，在地下水池凝視希臘神話中蛇魔女MEDUSA的雕像；在淚柱旁祈禱愛情運可以比她好上千百倍。千年以來在歐亞大陸間流動的博斯普魯斯海峽(Bosphorus Strait)，把亞洲的神秘與原料帶入歐洲，同時也把歐洲的古典與王權帶進亞洲。時而妥協時而衝突的歷史元素，千年以來都在這裡上演著。

在達達尼爾海峽(Strait of Dardanelles)的溫暖陽光下，與帥

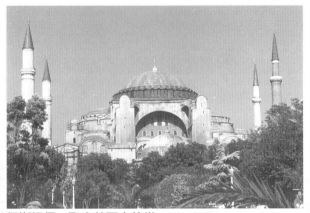

伊斯坦堡‧聖索菲亞大教堂

哥船員來場午後的邂逅；在愛琴海旁的飯店作我的愛情夢，順便遠眺希臘小島。百慕卡麗(Pamukkale)棉堡的暖暖溫泉與白色石灰岩壁讓人想逗留、沉浸在這純淨的世界裡。在往康亞(Konya)途中看到了屹立千百年的絲路驛站，這才明白原來絲路不止中國到歐洲的那一條，在北亞及海上各有絲路通道。站在現已「家徒四壁」的驛站前，遙想當年東西貿易的盛況。首都安卡拉(Ankara)的高地氣溫，冷冽但卻動人，此時巧遇土耳其職籃明星隊，一場夜的饗宴，留給我的是一輩子的美好回憶

這是我眼中的土耳其，也是我最難忘的土耳其！

「只要跟著Medusa就可以看得到帥哥喔！」

「哼！她只是在這裡受歡迎而已，回到台灣就不會了！」

一次連自己都受寵若驚的旅行，在當地受歡迎的程度，連同團的男性團友也看不下去，只能用這句話來安慰沒有當地人搭訕的女朋友！

我從此刻才徹底體會，我是阿拉子民喜愛的典型。阿拉真主啊！感謝您！

如果用「帥哥如雲」來形容土耳其可是一點都不為過。位在歐亞交界的位置，

耳其藍眼睛石紀念品

滿街都是像好萊塢明星一樣的帥哥，黃的、白的、黑的任君欣賞，美景與帥哥成為土耳其最令人目眩神迷的景觀。

土耳其男人的甜言蜜語就像他們的甜點一樣，甜到令人膩口。所以若在台灣乏人問津、缺乏自信心的女生們，想挽回自信的話，到土耳其準沒錯。走在路上便會有男人爭先恐後地要請你喝蘋果茶或是咖啡，再不然就是搶著要送你當地的紀念品——藍眼睛石。而最經典的搭訕詞是：

「小姐，妳的東西掉了！」

如果妳回頭的話，那麼就會接著聽到：

「我的心見到妳之後就掉了，需要妳幫我拾起！」

此時，妳的臉上除了出現三條線還是三條線！

從到下了伊斯坦堡機場之後，我就好像拿到了開啟了人生天堂的鑰匙一般，完全沒想到在台灣如同男人絕緣體的我，在當地竟會如此受歡迎。當地導遊是第一個對我表示興趣的人，雖然他的外表差強人意，但因為知道他是已婚身分，所以我死也沒答應跟他晚上到愛琴海旁的飯店喝一杯。

土耳其的男人，泡妞一把罩。溫柔的語氣，略帶靦靦的笑容，很容易讓女性心花朵朵開。當地男人對東方臉孔的女性最感興趣，我除了遇到一般的搭訕及零星小豔遇之外，最特別的是，十分幸運的

愛琴海旁的飯店
浪漫指數一等一，愛琴海的魔力一如她的名字一樣，自然而然的讓人陷入無可救藥的浪漫因子中。

在某一天與土耳其職籃明星球隊住在同一間飯店。

當晚，導遊知道我們要入住的飯店，已經有當地著名的職籃明星隊隊員會住在裡面，同時在那裡接受短期的訓練，所以在進飯店之前已經跟我們宣傳過一次，他似乎希望我們好像在聽到時應該要很高興的樣子。不過對向來沒有運動細胞的我而言，起初並沒有很在意，因為根本不知道誰是誰。

瑪杜莎‧艷遇鮮境

本篇男主角
有著綠色深邃眼眸的職籃明星，
人很溫柔體貼，渾身散發出致命
的吸引力喔！

艷遇指數
成功指數：★★★
激情指數：★★★
令人流口水指數：★★★★★

直到晚餐時刻，只見大約有20位身高超過200公分的帥哥球員，坐在一張長餐桌旁用餐，當我和朋友走過他們面前時，數十雙可以電死人的眼睛直盯著我們瞧，這才發現阿拉真主給了我們一個天大的禮物。

我們雖然開心得心都快蹦出來，但還是強壓心中的興奮，為的就是要做作的維持外表淑女的假象。事實上，我們一方面很想跟他們拍照，但二方面又擔心自己英文不好，所以我們原先是回頭找當地導遊希望他幫我們去說一說，但他竟還記得幾日前我不答應跟他喝酒的仇，只撂下一句：「要就自己去講！」

正當我們摸摸鼻子，打算硬著頭皮、壯著膽子去跟他們要求拍照時，沒料到此時有人起身，主動又熱情的跟我們說話，他陽光般的笑容融化了四周的空氣。

「妳們想跟我們拍照嗎？」

很快的我們圓了這個心願，而且也替其他團友找到機會，讓

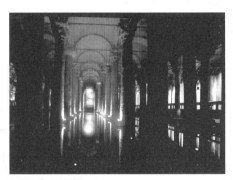

伊斯坦堡羅馬地下水庫

他們可以跟難得一見的外國職籃球隊合照。

　　既然前面說是特別的豔遇，發展當然不僅止於此了。20分鐘後，正當我跟同行友人自飯店散步一圈回來時，又遇上方才主動跟我們說話的人，他與他的室友想請我們喝咖啡，於是我們就像拿到VIP卡一般，跟著兩位帥哥坐到飯店的咖啡廳，開始我們與職籃明星的約會。

　　因為他們尚在訓練期間，所以不能在外面太久，如果被教練發現可是會受罰的。於是要求可否到他們的房間繼續聊天，我們雖然玩得很高興，但還是有危機意識，不怕一萬只怕萬一，但又想到我們是兩個人，所以最後也就壯起膽子，到他們充滿陽剛氣息的房間坐坐。老實說，真的很緊張，如坐針氈。

　　最後，我們終於達成協議，請他們到我們的房間聊天兼玩撲克牌，而他們也保證會很紳士，於是20分鐘後，籃球明星還真帶了一副撲克牌到我們房間玩。一開始我們還三八的打電話給隔壁房間的團友，請她們晚上12點一定要打電話來看看我們是不是還安全，但是自從有著綠色深邃眼眸的職籃明星走進房間起，我們

的三魂七魄就全都被勾走了，早把這件事忘得一乾二淨。

　　在房間內玩撲克牌只是一個藉口，重點是藉由玩撲克牌可以讓氣氛可以在最短的時間內達到高潮，很快的拉近彼此的距離。還記得那晚，我們教兩位土耳其帥哥怎麼玩「大老二」，並且說好贏的人可以指定最輸的人做一件事。也不知道為什麼，我和朋友老是玩輸他們，大概是被眼前的「美色」鬼迷心竅了吧！除了最常被要求的，輸一次脫下身上的一樣東西做懲罰以外，土耳其男人的確有他們浪漫的一面。當他們知道我們不可能再脫下身上任何一樣東西的時候，便馬上改換其他懲罰方式──關上燈與他們共舞。只記得我和朋友都還沒做好心理準備時，燈「叭」的一聲就被關上了，然後我就被有著一雙湛綠眼眸的職籃帥哥一把

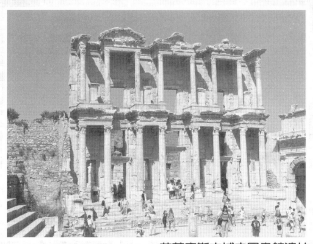

艾菲索斯古城之圖書館遺址

抱起。因為身高的懸殊，所以我幾乎是被舉起來的，只能抱住他充滿吸引力的運動家體格，把頭埋在他胸前，隨著他在我耳邊低哼著的土耳其歌聲共舞。時間雖然短暫，但是在那黑暗的幾分鐘裡，全世界就像靜止一樣，他低沉迷人的嗓音跟身上有著特殊魅力的麝香氣味，早就深深刻在我的心裡。

12點，當我的美夢還在如火如荼進行著的同時，團友關切的電話響起，這時我才稍稍回到現實，但為了要把握與土耳其帥哥相處的每分每秒，我半開笑的狠下心回了團友一句：「我們現在正玩得很開

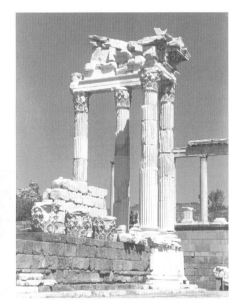

貝加蒙

心呢！晚安！」此舉讓好心沒好報的團友說：「我們可是為了妳們熬到現在才睡覺的！」（當然之後我也與她們也成為好朋友喔。）

即使第二天我們必須在凌晨5點多就要搭車到伊斯坦堡，而他們也要5點起床去做體能訓練，但大家還是玩到半夜2點多才依依

不捨的離開。當晚，我幾乎興奮到睡不著，全部心思都還落在有著綠色深邃眼眸的職籃明星身上，而回到房間的他，還不忘特地打電話跟我說聲晚安。

第二天一早，我們在離開飯店之前，特地寫了一張明信片，表達很高興可以認識他們的心情，然後還三八的在署名的地方印上自以為是的吻印，接著塞進他們的門縫中，算是為我們的相遇做了個最完美的結局，希望有朝一日當他們偶然看見這張明信片時，可以想起來自台灣的女孩……

面對能與帥哥約會，我的豔遇羨煞了其他團員，一直到回到台灣之後，同行的團友聚會時，大家都還津津樂道。只是他們都不知道，除了這段另人驚喜的邂逅之外，職籃明星身上的特殊麝香氣味早就深深烙印在我心裡，留在那副撲克牌之上，而我將它

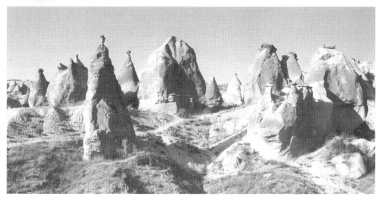

卡巴德奇亞

鎖在盒子裡，就如同把那專屬他身上的氣味鎖在心裡一般。只要當我想起土耳其那一片湛藍，麝香氣味就會悄悄飄過我的鼻前⋯

除了帥哥，土耳其還有⋯⋯

　　在沒去過土耳其之前，對這個國家一無所知，連它到底在亞洲還是歐洲都搞不清楚。後來我才知道，原來土耳其有95%的土地在亞洲，5%的土地在歐洲（土耳其第一大城伊斯坦堡在這），連繫兩地的是博斯普魯斯海峽。飛機降落在伊斯坦堡機場之後，我們在晨曦中還來不及看清這個千年以來扼守住東西方貿易的第一大城，就拉車往亞洲奔去，直到雙腳踏上滿是黃土與殘垣斷壁的特洛伊遺址上，這才不禁對土耳其肅然起敬起來。

　　在過去讀過的歷史當中得知，從西洋上古史到現代史的發展，土耳其都沒有缺席過，第一次覺得自己何其有幸，可以站在希臘神話裡曾出現過的場景之中。雖然特洛伊城早已人去樓空，但站在仿製的木馬前遙想2000多年前的「木馬屠城記」，心裡還是有那麼一絲時空交錯的悸動。

　　也許大家都知道希臘神話裡面有位著名的蛇魔女(Medusa)，她本來是位象徵美貌的女神，只因她聖潔的愛情被負心男背叛，所以搖身成為一位復仇女神，外形成了滿頭是蛇的可怕形象，誰直視她的雙眼就會變成石頭。原來以為這個來自荷馬史詩的

傳說故事，會讓土耳其人對這位蛇魔女敬而遠之，但沒想到因為Medusa的形象太鮮明，所以在許多希臘羅馬時代留下的古蹟裡，Medusa的形象常作為護身符，出現在盾牌上或建築物的入口處。而我當時也因為剛好燙著一頭有如Medusa般的爆炸頭來到土耳其，從此之後，Medusa變成為我在國外無往不利的代號，最後我的英文名字也從原先平凡的Nancy改成Medusa。

　　土耳其對我而言不單是讓我的眼界第一次飛出亞洲，也讓我見識到了所謂中東，它充滿魅力的風情。我永遠忘不了橫跨博斯普魯斯大橋時，在夜色當中看見了閃著七彩絢麗燈光的清真寺，在伊斯坦堡中綻放著有如天方夜譚般的迷離；空氣中飄來的蘋果茶香，苦澀但卻別有一番滋味的土耳其咖啡……一切又一切的視覺與感官饗宴，讓我開始發現，到底什麼才是在旅行之中，真正想要的東西。

　　而這趟的土耳其之旅，開啓了我旅行生命裡「一千零一夜」的第一夜……

翻拍自土耳其明信片

仙女圓舞曲——
高棉的微笑

柬埔寨 暹粒省
(Cambodia)

在吳哥王朝所留下的古老神話中，有所謂的迎賓仙女，舞動著曼妙的舞姿，歡迎遠道而來的客人，當賓主盡歡之後，又有所謂的送賓仙女雙手合掌的恭送賓客離開令人讚嘆不已的吳哥城。

　　在消失數百年又再度重現在叢林中的吳哥城，雖然多數都已呈現斷垣殘壁的情況，但仍掩蓋不住它是曾經叱吒中南半島的偉大王朝。從壁飾雕刻當中所刻畫出的遠古傳說，無論是婀娜多姿的仙女、印度神話中的神明、王朝盛世　都是吳哥王朝的重要藝術創作題材，呈現出偉大的世界七大奇景──吳哥窟，一瓦一礫都是感動！

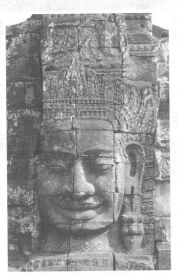

　　大吳哥城的高棉微笑石雕像，沉靜而莊嚴的看著往來千年的紅塵百態，空氣中彷彿還殘留著千年以前的仙樂飄飄！

大吳哥‧柬埔寨的微笑

當飛機降落在暹粒省的那一剎那，彷彿就可以感受柬埔寨特有的恬靜。有點熱的暹粒省國際小機場，外頭是豔陽高照，但你卻不知道柬埔寨四月份中午的氣溫可以高達40度。

觀光客拿著一日券、三日券的吳哥窟通行證，走進千年以前的吳哥城，同時也暫時阻隔了外頭叫賣小販的兜售聲。

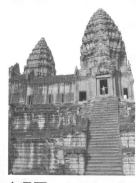

小吳哥

世界七大奇景的小吳哥城每年吸引百萬以上人次來參觀，它為柬埔寨帶來的影響是無遠弗屆的。篤信佛教的柬埔寨在戰後浴火重生，民風尚未被外來文化影響，始終相當保守。

當地人民只是認份的用豔羨的眼光看著往來不息的觀光客，不會有人像蒼蠅一樣黏著你不放，一如這沉睡千年的吳哥王朝，他的子民也擁有沉靜又令人耐人尋味的特質。柬埔寨

古代醫院遺址

的沉靜，有著殘存的法國式優雅，曾為90年法國殖民地的柬埔寨，小小的吳哥市區仍不時可以看見舊時的法式建築，老舊的風扇在陽台緩慢而有律動地轉著，下過雨的市區，趕走了40度的高溫，帶來了舒爽的涼風，也讓沒有冷氣的柬埔寨人

們，能夠一覺好眠。

　　吳哥遺址彷彿就像通往柬埔寨這個古老國度的千年隧道，連接起了12世紀的真臘神話(註：真臘為當時中國稱柬埔寨之舊國名)與21世紀的蒼涼，一眼看盡近千年來的盛世與興衰。

　　看著手中握著的吳哥遺址觀光三日券，大吳哥城、小吳哥日出、巴肯山日落、寶劍塔、涅盤宮、女皇宮　在眼前與腦海裡浮動著，這三日券所得到的，不僅止於三大卷的卷軸的收穫。我更希望眼前的一切影像，能把燦爛的吳哥文化，化成妙筆文字，跳進卷軸當中，無限次地豐富旅人的心靈。就像是宋代的周達觀出使真臘國之後，將所見所聞寫成一本曠世名著《真臘風土記》一樣，除了忠實記錄中世紀吳哥王朝的繁華之外，也影響了19世紀的法國探險家，捧著法文版的《真臘風土記》來到被世人遺忘數百年的吳哥遺址探險。在一大片荒煙漫林當中，將偉大的吳哥城重現於世人眼中，震驚世界。

　　尋訪柬埔寨是我很久以來的心願，這次的旅行剛好是被工作

世界七大奇景之一的小吳哥

壓力榨得快不成人形時到訪的,柬埔寨的古樸與靈氣剛好可以補充我流失已久的心靈鈣質,就這樣提著行李來到了柬埔寨,開始了心靈文化之旅⋯⋯

迎賓仙女

在曾是法國殖民的柬埔寨,我隨意披上一條絲巾遮陽,卻意外被當成法國觀光客。法國人在當地緬懷從前的殖民光輝,我也在有著淡淡法式浪漫的柬埔寨,遇上了數不清次的豔遇⋯⋯

豔遇指數
成功指數:★
激情指數:★
令人流口水指數:★

「早知道排隊排在妳後面,海關看到妳,眼睛都笑瞇了!我們也不用為了要不要給小費跟海關吹鬍子瞪眼!」

「收票的看妳都夠了,根本沒管是吳哥窟三日卷還是一日卷!」

柬埔寨的海關向來沒什麼好臉色,懶散、慢吞吞的驗關速度,也不管後頭是否大排長龍,他老子不高興,大家全得晾在那

裡乾等,而若不塞點小費給他們,速度更是慢上加慢。眼見我前頭的大哥,正在為不給海關小費,在那裡吵得吹鬍子瞪眼,後頭等候多時的大夥兒,也只好忍著40度的高溫,在只有電風扇的機場內排隊著。

就在輪到我的時候,海關一改前面半個多小時的撲克臉,不但笑瞇了眼看著我,還親切的跟我話家常,讓我有點受寵若驚,之後我的好運延續到排在我後頭的每個人,海關一反常態,阿莎力的讓大家快速通過,以致於團友們在通完關之後,開玩笑的說「早知道就讓我排第一個,這樣至少省了半個多小時的通過時間。」聽完,我也只是笑笑地聳聳肩。

女皇宮

別誤會,我並不是什麼美女,既沒有楚楚動人的臉蛋,也沒有高修長的身材,所以在三十

而立的年紀，一直在台灣穩坐冷板凳的寶座，乏人問津。不過也許是因為我有著一雙單眼皮小眼睛，在台灣叫做「大隻」但在國外稱「豐滿」的身材，

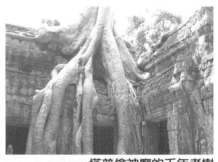

塔普倫神廟的千年老樹

加上頂著一頭捲髮，卻在國外無往不利。連我自己也搞不清楚，到底外國人是欣賞我那一點，於是在一次又一次的旅行當中，碰上了多姿多采的豔遇。

　　然後我才發現，到國外發展，嫁給外國人似乎成為我的正

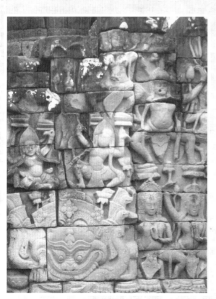

途。因為在台灣就像魔咒般地「死守四行倉庫」也不是辦法。終於，我在一次又一次的旅行探索當中，找到了生命最初的悸動與靈魂的依靠。透過旅行，找到了愛與被愛的感動，正式的打開了我的海外市場。

　　你問我是否還是要繼續提著行李起飛，到各個不同的國度去尋找下一次豔遇？我回答，豔遇只是生命的充電站，何時真有能停靠的港口，才是我的夢想。

除了吳哥窟，柬埔寨還有……

　　泰式按摩及印尼的LULU SPA享譽全球，但柬式按摩也不遑多讓。一小時10美金的柬式按摩是我這次到柬埔寨最意外的驚喜，當地的設備雖然無法跟富麗堂華的巴里島相比，但是按摩

洞里薩湖─東南亞第一大淡水湖

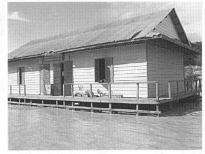

洞里薩湖上的船屋

手法跟力道真的超讚。記得當時我們全團在一家叫「SPICY MASSAGE」按摩店裡享受力道適中，舒筋活骨的柬式按摩時，其中一位按摩師因為按得太認真，還不小心按到放屁，整間的人頓時全笑翻，以至於在未來的四天當中，我們全團像中了毒一樣的天天都要去按摩。

　　第二晚，導遊說有一家精油按摩也不錯，一小時15美金，我們也都躍躍欲試的想捧場，不過因為精油按摩的手法，相較下無法讓我們爬了一整天的腳得到解脫，所以當晚又嚷嚷說明天一定要再回去那家叫「SPICY MASSAGE」的按摩店。

　　第三天下午，大家很乖又很悠閒的參觀民俗文化村，但天空突然下起雨來，中斷了文化村裡的表演。在距離晚餐還有50分鐘的空檔時間裡，我們又央求文化村的導覽人員帶我們去做腳底按摩，一小時才7美金，而我們只要按半小時，所以只需3.5美金。後來因為他們時間沒有抓好，半小時過了才按完左腳，於是就請他們再加快腳步把右腳按完，超過的10幾分鐘，再多給0.5美金，此時的每一位按摩師都認真到額頭冒出豆粒大汗滴。當然，我們在

用過餐之後，還是蹦蹦跳跳地按照原定計畫去「SPICY MASSAGE」報到，享受在柬埔寨的最後一次按摩。

巴肯山神廟

　　第四天早上參觀完全部景點之後，導遊問我們那一個景點是你們最喜歡的，當小吳哥、巴肯山日落等景點各有支持者的同時，我說：「第一名是按摩、第二名也是按摩、第三名還是按摩！」

★部份照片感謝友人瑋芳提供。

叢林之歌——
伊班土著
也來參一腳

東馬砂勞越 ── 姆祿國家公園
(Sarawak Mulu)

砂勞越位於東馬，隔著南中國海與世人熟知的西馬遙遙相望，隸屬馬來西亞的一州，領土約為台灣的 13倍大，是大馬聯邦中最大的一州。當地地廣人稀，人口只有兩百多萬。到砂勞越旅行，最有看頭的就是自然美景與人文美景了。

嚴格來說，每次到砂勞越都不算是純旅行，因為以前在當研究生的時候，為了搜集寫的論文資料，每年都必須要到砂勞越十天半個月。既然到了那邊，就最好是「摸蛤仔兼洗褲」，一玩，二順便收集資料。在大半土地都還是待開發的砂勞越，熱帶叢林是最野性的自然景觀，也是最吸引遊客眼光之處。

美里飛往姆祿在小飛機上看下的景色
從美里(Miri)機場起飛，到達姆祿機場的40分鐘內有一半的時間可以看到這蜒的河。

姆祿(Mulu)國家公園在台灣的名氣不響，原因是很少有旅行團會推東馬砂勞越的行程。但它在世界上可是頂頂有名的原始熱帶雨林國家公園，

古晉英殖民時期州元首府邸

每年都會有許多歐美觀光客會來到這邊，享受自然原始的感覺。

姆祿國家公園最有名的是四個已開放觀光的鐘乳石洞，全部走完約一天，這四個洞分別是：(1)鹿洞　(2)LANG洞　(3)風洞　(4)清水洞。

在LANG洞裡面，有許多自然形成的鐘乳石，形狀很多，如像鐵達尼沉船的石頭，還有像國王皇后等人物造型石頭。裡頭很暗，但都有打燈光，所以在裡面看鐘乳石還蠻有一番情調。除此之外，有些地方因為鐘乳石都還在生長、成形，所以每個都用鐵欄隔起來，防止它們一個個連接起來。

另一個鼎鼎有名的是鹿洞。洞內的面積相當大，據說可以停很多架波音747飛機。裡頭住著上百萬隻的蝙蝠，全都吃昆蟲，所

以該地沒有蚊子，非常神奇！然而，也因為蝙蝠數量眾多，所以裡面充斥著蝙蝠糞便的臭味，只要看起來像泥土的地方，其實都是蝙蝠的大便，千萬不要隨便亂摸。最好穿上垃圾袋雨衣或是撐把傘在裡面行走，免得被飛過的蝙蝠強迫中彩。此外，這個洞還有一個特色，就是從洞口向外看，看起來很像是一個外國人的側臉，這也是自然造物者的最佳作品之一。

至於清水洞，則是爬得最累的一個洞。然而，爬上去之後，潺潺清水流過洞裡的小石，感覺就像武俠小說中，大俠掉進不知名洞穴練成絕世武功的世外仙境一般。歷經了千辛萬苦的爬上此地，絕對不虛此行！

到了傍晚則是重頭戲來臨，因為蝙蝠出洞覓食的活動就要展開，遊客會聚集到觀賞台看世界奇景——蝙蝠出洞。此時約有2、300萬隻蝙蝠出洞，一批一批的很有秩序，而且大約要飛2個小時才會飛完呢！

而這些蝙蝠都是吃水果和昆蟲的，所謂大自然的「食物鏈」即是，人吃蝙蝠→蝙蝠吃昆蟲。在姆祿(Mulu)國家公園裡，竟然用不著

姆祿國家公園鹿洞洞口
這是有名的外國人臉型洞口，這個洞裡面至少有200萬隻以上的蝙蝠。

擦防蚊液，因為這些蝙蝠只吃水果，所以這種品種的蝙蝠具說身上有別種蝙蝠所沒有的「果香」，於是就這麼成了砂勞越當地的一道著名野味。只不過，每回當地熱情的友人要點一盤讓我嚐嚐時，我總是舉起雙手連連拒絕，因為我怎麼也無法把蝙蝠放進嘴裡嚼。人類果然是這「食物鏈」的最後終結者啊！

還記得那年，我剛完成碩士論文，硬是拖著還在苦讀當中的學姐跟著我一起搭著16人的小飛機，冒著40分鐘的生命危險，降落傳說中有著世界最大鐘乳石洞及蝙蝠出洞奇觀的姆祿(Mulu)國家公園。為什麼說是冒著生命危險呢？原因是16人的小飛機，除了在飛行時要天公保佑氣候穩定之外，因為地處原始地帶，所以降落一切是靠駕駛員的目測及經驗，當地既沒有塔台也沒有先進的跑道，也就是說駕駛完蛋，全機跟著一起完蛋。

詩巫拉讓江畔的夕陽

瑪杜莎·艷遇鮮境

　　老早就知道這是個聚集歐美觀光客的地方，所以我想也許可以在這個原始的國家公園內找到自己的停靠港。所以一下飛機，看見有來自英國的文藝大學生、澳洲的陽光男孩、比利時迷人的國家地理雜誌攝影師，甚至是來自吉隆坡的導演及船王，心裡忍不住幻想著，這當中總有一個可能會與我擦出火花吧！

　　想歸想，也許上天不是每次都會給我禮物，就在我打算淨化心靈好好的欣賞眼前的美景時，這才發現老是在我旁邊划船又會扶我上岸的伊班土著老是盯著我看，不過他不會說英文，所以我無從了解起。但是學姐和我們的華語導遊老早就發現了，於是華語導遊問伊班土著是不是喜歡我，沒料到伊班土著真的點點頭，而且還說：

　　「因為她的眼睛像星星，好漂亮！」

　　我眨了眨自己的小小單眼皮眼睛，這輩子第一次有人說我眼睛像星星，不知該覺得高興還是要感謝伊班土著的厚愛。只是，望了望周遭來自各國的人士，沒想到這一次的艷遇，主角竟然是來自砂勞越的當地土著。華語導遊基於幫助朋友的心態還繼續說：「要不要去爬刀山啊！他可是這裡屬一屬二強壯的喔，這些地方沒有他帶，可是到不了的！」

　　想用強壯吸引我嗎？可惜我超沒有運動細胞的，爬刀山的活動吸引不了我，所以還是只拍了張合照，希望自己可以在伊班土

著的心中留下美好的回憶就好了。

還想讓你知道的砂勞越

♣美食篇

　　砂勞越的食物融合了華人、馬來人和土著的特色，飲食十分多元化，所以在當地一天吃5餐是件正常的事。當地人的習慣是在早晨6點左右就早起到外面隨處可見的露天餐廳或排檔吃一頓豐富的早餐。10點左右，再從工作的地方溜出來，喝一杯奶茶或咖啡。12點，又是中餐時刻，吃完之後，到下午2、3點，則是下午茶時間，除了一般的飲品之外，馬來人的甜點冰品也是十分受歡迎的，像是ABC冰——就是剉冰加上椰奶水、紅紅綠綠的涼粉Q條、紅豆等料，十分好吃。另外再配上一盤燙魷魚加花生粉及水果條，看似不相干的三樣東西，搭在一起，又鹹又甜的多層次口感，讓人一吃就上癮。

擂茶

這裡的客家擂茶與台灣客家庄見到的擂茶不太一樣，它是一碗加著下飯雪裡紅的菜飯，配上一碗加著各式穀類及中藥等有益身心的湯，味道苦到不行，但卻是強身減肥的好東西喔。

　　砂勞越早餐推薦：首先，琳瑯滿目的飲料，讓

你每天都可以喝不一樣的，大約可以喝上20天，種類很多，有咖啡、奶茶（加糖、加奶、完全不加隨君選擇）、美祿、阿華田、好立克、薏米水（即台灣流行的薏仁漿、料多實在）、豆腐水（即豆漿）、各式果汁、蜂蜜蘆薈、寶寶涼茶、保健茶……冷熱皆有，一杯大約都是台幣10到20元左右。

點完了飲料，我推薦的早餐是叻沙，又辣又香又濃的湯頭，加上特製類似粗米粉的麵條，好吃的每天吃都不覺膩。除此之外，還有光餅，就像台灣小一號的胡椒餅，有包牛肉、豬肉的，約2、3個10元台幣。另外乾盤麵（吃起來就像乾麵）、客家擂茶、各式粥類、餛飩麵、應有盡有。

其中最值得一提的是不吃不可的大頭蝦麵，一碗又濃又香的湯頭，配上QQ的麵條，再加上又多又大的螃蟹，一大碗的份量，料多實在，很少有人能一口氣吃完，那味道真不是是普通的好，而且當地因為是熱帶雨林，不受污染，螃蟹都是從河中撈起的，完全不用擔心會受到污染。

大頭蝦麵
看到碗中的大蝦了嗎？這碗就是傳說中好吃到不行的大頭蝦麵。在美里(MIRI)這個地方是無人不知無人不曉的好東西！一碗約60台幣。

　　至於晚餐，就一定要嘗嘗最好吃的海鮮。雖然上海、香港的大閘蟹名聞遐邇；基隆廟口的奶油螃蟹口味道地；觀光客首選的新加坡的黑胡椒螃蟹，都是饕客口中的極品享受，但自從品嘗過當地的螃蟹之後，我卻總懷念著砂勞越炒螃蟹的美味，好吃到實在讓人難以忘懷。這道料理主要是先將肥美肉厚的螃蟹清蒸，再加上香蒜及蛋汁快炒。上桌時，每人手邊都會有一把榔頭，用它來把蟹角敲開，露出的肉又多又厚實，吃法豪邁又平易近人，好吃得令人感動。價格，合台幣，大約3隻大螃蟹才300元左右，物美價廉。

　　在砂勞越詩巫省的拉讓江畔，手上吃著極致美食，眼中看的是拉讓江的彩霞滿天，身旁拂過的是這個熱帶雨林國度特有的慵懶南國風，你說誰可以抗拒這樣令人懷念的好地方呢！

♣人文篇

　　砂勞越除了美景和美食令人懷念之外，當地的人文風情也是一絕！因為砂勞越有三分之一的人口是華人，所以在當地說中文，甚至是閩南語與客家話都不成問題。另外，那裡的人說話都有種很特別的腔調與用詞，讓人聽了不禁莞爾，我想是因為幾代以來華人落地生根，與當地各種種族與文化融合的成果吧！

　　如果你聽了他們的對話，你就會明白其中的樂趣：

♣早餐篇

店家：要喝什麼水？

要點什麼飲料，必問的第一句話。

我：有豆腐水嗎？

即豆漿。

店家：沒有豆腐水，喝黃梨水好嗎？

即鳳梨汁。

我：不要黃梨水，那我喝中國茶就好了！

就是一般在餐廳會泡好的茶，一大杯只要2~5塊台幣，嫌太熱還可以加冰塊。

店家：還要什麼？

我：雲吞麵一碗。

店家：乾的還是溼的。

即有湯跟沒湯的。

如此的對白，每天都在各大小餐廳、路邊攤聽得到。

♣約會篇

我：約明天早上9點見好嗎？

友人：9點吃早餐太晚，8點6個字好了，我到飯店樓

下接妳。

一個字5分鐘，所以8點6個字是8點半。

我：好！

第二天見面後

友人： 昨晚睡得好嗎？今天想到哪裡跑跑？
跑跑就是到處走走。

我：都可以啊，如果去○○會不會太遠？

友人：不會⋯⋯到那裡只要跑路10分鐘就可以了！
不會的尾音還會上揚再下挫。不要誤會，以為自己是大哥，跑路是走路的意思。

　　此外，值得一提的是，當地華人都很厲害，因為身處三大種族的多元化國家中，以致於每個人都會說至少三種以上的語言：馬來語、華語、方言母語和英語等。所以如果你想要當一個能說多國語言的達人的話，到砂勞越去住個一年半載，肯定進步神速。

　　砂勞越也許是因為曾受過英國殖民時留下的紳士傳統，所以不分老少，每個人說話的速度都不疾不徐，而且十分有風度，聽他們說話也是一種樂趣與享受喔！

　　直到現在，雖然已有三年多未再踏上那片令人懷念的土地，但是每當有人問自己最想居住的地方時，我的選擇還是砂勞越，因為他是除了台灣之外，第一個讓我產生「家」一般親切感的地方。

NOTE

舞動火燄般
的愛情
——印度

Air Mail Par avion

瑪杜莎‧豔遇鮮境

印度 新德里
(India Delhi)

在印度這個浪漫到不行的國家，我終於找到了休息站。把頭枕在充滿薰香與綺麗神話的國度，從此我不必再提著行李，在世界各地尋找自己的春天。汲取印度的溫柔與浪漫，注滿我的心頭，豔遇從此成為我旅行中的建議行程，卻不再是必走行程了

印度有一部由女性導演(Mira Nair)執導的電影「雨季的婚禮」揚名國際。而我遇上的雨季，帶我走進了一場火燄之舞，舞動了人生。我希望永遠都能有這個舞台，盡情迴轉著

印度七月的雨季，對於觀光客而言是惱人的，但對於印度人來說是值得慶賀的。對我而言，美麗的印度戀情就從這雨季的傘下開始蔓延、燃燒……至此之後，跟印度解下不解之緣。

讚嘆完泰姬瑪哈陵的亙古之愛；傾聽著紅堡內沙賈汗王對亡妻

印度齋浦爾錫克廟
包著頭巾的錫克教徒是很多人對印度人的典型印象。

的悲傷呢喃；遙想蒙兀兒帝國時期帶給印度的璀璨文化與建築文化遺產，就在尚未看夠恆河日出之際，優雅又帶有帝國主義霸權的英殖民勢力進入了這千錘百鍊的國度。新德里(New Delhi)、加爾各答(Calcutta)、孟買(Bombay)處處都在展現著殘存的英殖民色彩，矛盾卻又異常和諧的吸引世人的目光。

琥珀堡一景

風之宮壁飾

　　當我在素有粉紅城市之稱的齋浦爾(Jaipul)遇見一場傾盆大雨，他就這麼走進我的傘下，走進我的心裡，走進我的世界。從這一刻起，我第一次知道什麼是一見鍾情的魔力，一個是來自喀什米爾的回教徒，一個是台灣平凡的「睡教」徒，卻因為愛情拉近了兩人的距離。

　　那天的雨下得很大，我只撐了一把小紅花傘，嚴格來說那把傘當作陽傘還比較恰當。當他走進我的傘下時，我並不覺得突兀，只覺得一切是那麼自然，也許是緣份，也許是磁場相吸，這

瑪杜莎‧艷遇鮮境

個突然走進我生命的印度人，他讓我覺得好像已經認識了一輩子一樣熟悉

我們並肩走過路面的大小水窪，為了不讓我淋濕太多，他的左肩都被雨水打濕、打透了衣裳，格子襯衫和前額的頭髮因為濕透了，讓他看起來更有魅力，渾身散發令人頭昏昏的吸引力。而我就這麼掉進了雨季的浪漫之下。

本篇男主角

艷遇指數
成功指數：★★★★★
激情指數：★★★★★
令人流口水指數：★★★★★

到現在，雖然已過了三年多的光景，我始終記得在傘下初相遇的那一刻。他低沉又帶點慵懶的聲音，斯文的英式紳士態度，每當一靠近我時，彼此緊張又有些快的心跳聲，我知道，那是代表他心裡真的在乎我。我們之間的對話，一幕幕的影像，在我的腦海裡從來沒有淡忘過。

他說，宗教不是問題，嫁給他，不必信伊斯蘭教。也就是說齋戒月時，我可以看他從半夜起床開始，一直餓到太陽下山，而自己卻睡到太陽曬屁股，在房間裡大吃大喝。

語言不是問題。在英語等於是他第二母語的情況下，我像

「鬼上身」一般，竟然聽得懂95%以上他說的每一句話，並能對答如流。英打也由一分鐘不知有沒有10個字，變成30字以上。

電腦不是問題。一向是電腦白癡的我，為了要能與他線上通訊，一天24小時，除了睡覺以外，其他時間都掛在網上，為的就是他到來。msn、web cam、網路電話等高科技的使用，使我不得不信愛情萬能。

觀念不是問題。他只堅信一個最高原則，就是我的快樂。任何我會不快樂的事，他都不做也不勉強。只要我快樂，就是他的幸福。

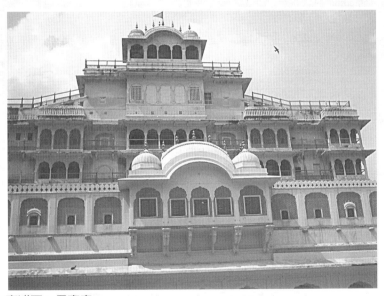

齋浦爾　月亮宮
在這座印度古堡開始了我美麗的愛情

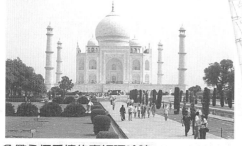

象徵永恆愛情的泰姬瑪哈陵

手繪泰姬陵 by medusa
在泰姬陵前想著印度撒加汗王忠貞的愛情，手中不自覺得畫出了這幅素描。

　　這就是我簡單又單純的印度戀情，開始的過程很小說、很夢幻，交往的過程很浪漫，但卻需要飽受相思的侵蝕。見面的剎那永遠綻放著如燃燒火燄般的光彩，但暫時的分別心卻會痛得不像話。他成為我這三年來最大的心靈依靠，雖然我們實際相處的時間遠比分離的時間多很多，但是距離不論多遠，他都有辦法讓我感受到他的心與我是靠近的。當我寂寞或沮喪時，他總是會叫我深呼吸，然後我可以透過呼吸與他在電話那頭的聲音，感受到他的愛和想念，他在我的身邊，不曾遠離過。在奇蹟似的的「冥想」中，我得到滿心的充盈跟安定。

　　印度不愧是古文明國度；不愧是開創天人合一的瑜珈之地；不愧是出產如

印度德里之蓮花寺一景

克里新納穆提或是奧修這般受世人尊重的心靈導師與哲學家之地，也不愧是像泰戈爾筆下所呈現出充滿愛與平和的國度。他的子民在血液的因子

破壞神—濕婆神

裡，天生俱有讓人著迷的特質，雋永得讓人想花一輩子的時間去品嘗……

　　雖然我知道身為一個異教徒要與穆斯林通婚的可能性是微乎其微，但是不論將來是否真的可以走到開花結果的這一步，我只知道，當年華老去的同時，我的心底可以回想起這段印度式的歌

印度有很多猴子到處可見

舞，而這段舞將會在我心底永遠不停歇的迴旋著，一直燃燒到生命的盡頭。所以如果你問我這段戀情會持續多久，我說這是我期待已久的休息站，我會把行李掛到印度，賴在他的肩上不走。

印度有個寶萊塢

對於形容印度的說法，少說也有千百種。古老的印度文明，極貧與極富並存、根深蒂固的種姓制度、人才濟濟的軟體科技，一切的一切都在這裡上演著。然而最讓人看不膩的，就是在孟買夢工廠裡所生產的寶萊塢(Bollywood)電影。

在未去印度之前，對於這個國家最深的印象就是那穿著華麗紗質時裝的俊男美女所演的電影了！印度是目前全世界電影產量最高的國家，年產量高達八百部以上，好萊塢電影在這裡向來吃不開，它永遠佔不上TOP 1寶座。

很多人說，印度人因為生活苦悶，所以把希望寄情在充滿俊男美女交織而成的愛情綺麗故事中，所以印度的電影多是以美麗

阿格拉 希金達拉

阿格拉 紅堡一景

印度電影院的高級程度不輸華納威秀

的愛情為主題，結局大多都是王子公主過著幸福日子的美好ending。內容雖然比瓊瑤阿姨的故事還要狗血，但不知為何，由向來善於表達感情的印度帥哥美女演起來，絲毫不覺突兀，還會不知不覺沉浸在他們載歌載舞，表達對愛情的崇仰與幻想之中。

寶萊塢電影曾有一句經典的對白：

「這輩子我把她借給你，請你下輩子一定要把她還給我。」

在種姓制度仍根深柢固的印度，不論是窮人還是富人，卻可以在看電影的那3小時中，做著相同的夢，我想這是在階級不平等的社會裡，唯

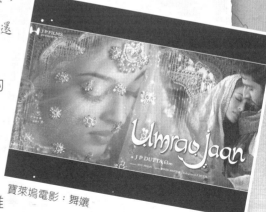
寶萊塢電影：舞孃

一平等的地方吧！我的戀人曾說過一句比寶萊塢電影對白還令人心動的話，他說會盡畢生之力，為我在喀什米爾

65

瑪杜莎·艷遇鮮境

蓋一座屬於Medusa的地方。無論這個夢想會不會實現，在我的心裡永遠都會有一座屬於自己的泰姬陵。希望有一天，我也能住進象徵自己美好異國戀的城堡之中⋯⋯

這輩子我把心交給你，請你直到下輩子之前都要好好珍惜她⋯

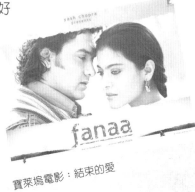

寶萊塢電影：結束的愛

★以上寶萊塢電影海報摘自：
http://www.bollyball.com/wallpaper_htm/Umrao-jaan-wallpapers.htm
http://www.yehchez.com/wallpaper/thmb.php?Cat=10
該版權屬電影公司所有。

戰地春夢——
喀什米爾

Air Mail　Par avion

印度 喀什米爾
(India Kashmir)

這個世人心中的戰地，對我而言卻是天堂。

喀什米爾，全名JAMMU & KASHMIR（查謨和喀什米爾），斯里那加市(SRINAGAR)是該邦的首府和夏都（冬季是查謨）。此區原為喀什米爾國王普拉沃爾辛哈二世所建，至今已有1300多年歷史，由於附近有一座由阿育王所建的「斯里那加利城」，所以後人便以之為名，稱為「斯里那加」。

這塊在喜瑪拉雅山下的樂土，的的確確是曾出現在許多人心中的夢想藍圖裡。一生如果能有一次機會可以在喀什米爾的達爾湖(Del Lake)上，不論是乘著富有異國情調的西卡拉船上，暢遊達爾湖風光，或是在有著船長與管家親切招待的船屋(House Boat)裡喝著一壺剛遞上的道地喀什米爾茶，享受這人間樂土的特有寧靜，都是人生最美妙的體驗。

浪漫到不行的喀什米爾，自古就是蒙兀兒帝國的避暑勝地。20世紀中期，也曾是歐美國家趨之若鶩的度假天堂。雖然後來發生的印巴邊境衝突，造成該地的觀光事業一落千丈，但在喀什米爾這個曾是印度最富有的省分裡，人民在10年的不安定期間中，

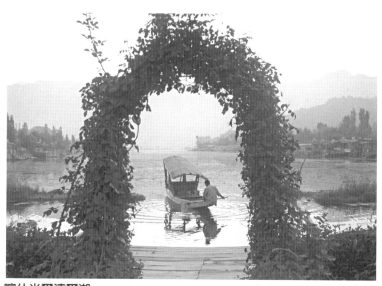

喀什米爾達爾湖
日出時分的達爾湖。美若仙境的喀什米爾，好山好水也是俊男美女的養成之所。

依舊可以自給自足，所以在喀什米爾裡，你看不到印度的髒亂，也少了很多在路邊行乞的人。

這幾年，喀什米爾的觀光事業漸漸復甦，除了外國人之外，印度其他省份的人民也都來造訪。雖然路上到處有軍人站崗，機場的安檢也不厭其煩地要進行多次的搜身和行李檢查，但不論是警察還是軍人，每個人都笑容可掬，讓人不會產生反感。

走進喀什米爾，感受它的魅力，你會發現，這裡單純又熱情的空氣，真是個小天堂。

「妳知道嗎，我是回來這裡開刀兼休息的。我本來在家睡

覺，但是當我爸爸說要到船上看Medusa，問我要不要一起來時，我馬上就起床，然後跟過來看妳喔！」

大帥哥眨著無敵迷人的電眼這樣跟我說。

「有沒有人跟你說過你比電影明星還帥？」

請原諒我的心暫時被眼前的帥哥小小的勾了去。

「妳比我想像中的還美，Medusa，請妳一定要幫我在台灣找一個跟妳一樣好的女孩子做我的女朋友 」

本篇男主角

艷遇指數
成功指數：★★★
激情指數：★★
令人流口水指數：★★★★★

說畢，他拿出一條墨綠色的喀什米爾羊毛圍巾，圍在我的脖子上……天啊！誰來救救我，眼前的大帥哥實在太迷人啦

嚴格來說，喀什米爾人根本不認為自己是印度人，半數以上的人都希望喀什米爾可以獨立，他們老是心心念念可以和同樣信奉伊斯蘭教的兄弟國——巴基斯坦(Pakistan)一樣，獨立成為國家。也因為宗教與文化的不同，在喀什米爾旅行時，你會感覺自己是身處在充滿神秘的中東國家中，而不是五彩紗麗與人聲鼎沸

70

充斥街頭的印度。

　　也因為歷史與文化的不同，所以喀什米爾男子的長相就與中東國家人民相類似，一來膚色較一般印度男性白、濃眉挺鼻，長而翹的睫毛與迷人的雙眸，可以說是他們的正字標記，要找到難看的還真不容易。

　　大帥哥是印度情人的表兄弟兼好友，在尚未見面之前，早就耳聞他是以帥聞名的。他除了在朋友圈中是帥到出名外，還因走在路上太顯眼，所以被星探相中，力邀成為業餘的雜誌模特兒。向來以收集各國帥哥為志業的我，當然不想放過認識他的好機會。恰好這次碰到他回家鄉喀什米爾開刀養病，所以可以在當地的船屋裡和他見面。而他不單是沒浪得虛名，就連討好女孩子的方法都是一等一的高竿，若沒有三兩三，鐵定被他迷得神魂顛倒。

　　在有著典雅木頭雕花的船屋裡，喀什米爾特有的手工織花地毯與織布，配上泛黃的燈光，溫暖又舒服。船外

貢馬　東方瑞士

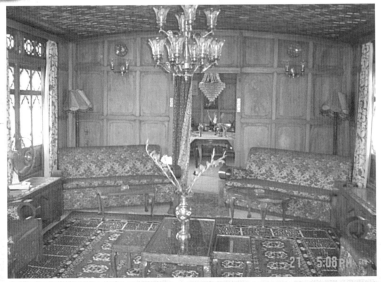

喀什米爾船屋內

的達爾湖，偶爾傳來一陣陣的划水聲，還有水鴨的叫聲，多麼寧靜美好的夜，正是適合邂逅的好時機。

　　那晚我坐在船屋的客廳裡，看著媽媽和阿姨與小販們討價還價，地上一樣樣富有喀什米爾風情的紀念品，無論是正統喀什米爾羊毛的披肩、毛衣，或是木雕工藝品、民俗手工繡花的包包、印度風衣物、飾品，看得我們眼花瞭亂，恨不得全都以最低價格抱回家。

　　在喀什米爾，跟這些划著小舟上岸兜售紀念品的小販們交易是一件很有趣的事。你要有極大的耐性與他們周旋，三句話都說

不到便像是相識多年的老友一般，而一手交錢一手交貨之後，友誼也就建立起來。即使不買，他們還是會說你是他們的好朋友，笑瞇瞇的離開，這就是喀什米爾的可愛之處。

　　我帶著微笑看著眼前的一切，而大帥哥坐在客廳的另一處看著我。他大概不知道他的電眼不放電也可擁有八百萬度的電力。我想，像他這麼帥、條件又好的男人，在美女如雲的印度，什麼樣的美人還不手到擒來，想也沒想過他會看上眼睛小，身材又不是挺棒的我。於是我就只好在另一處遠遠偷瞧著他，沒想到就在我們雙眼對上的那一刻，他露出迷死人不償命的微笑，並且向我招招手，示意我坐過去那邊，然後我就像被下了指令的娃娃，帶著竊喜的心情走過去。

　　喀什米爾是阿拉真主的地盤，因此在心裡又不得不開始感激阿拉真主，因為他是這樣的厚愛我，讓他的子民們總是對我特別

喀什米爾達爾湖

一些。我的英文又在刹那間像鬼上身一樣，有說有笑的和他連續講了兩個小時。媽媽和阿姨殺價都殺累了，戰利品也撈了不少，她們見我一付「色

黃昏時分的達爾湖

迷心竅」的樣子，還特別囑咐我不要高興得過頭，忘了我的印度情人。

　　我當然是不可能忘了印度情人，只不過在這樣充滿印度迷情的環境之下，與大帥哥來場夜的邂逅，算是上天賜給我的小禮物吧！大帥哥在臨走之前，輕輕的在我的脖子上圍上一條墨綠色的喀什米爾羊毛圍巾，在我耳邊低語：

　　「很高興認識妳，Medusa！妳和我想像中一樣的甜美，我真羨慕他能有妳這樣的女朋友，請妳記得幫我找一個跟妳一樣好的女生做我的女朋友！」

　　「記得我倆之間的秘密，妳是我的sweety，是我一輩子的夢中情人……」

★部份照片由姐夫提供。

74

飛越洛杉磯

Air Mail　Par avion

台北飛往洛杉磯(*Los Angel*)的
長榮航空上

飛機上向來是豔遇的好地點，且如果坐上商務艙、頭等艙的話，旁邊坐的人非富即貴，自然大大提昇豔遇對象的品質，這也是花大錢坐商務艙的另一種附加價值。如果此時可以遇

到多金的帥哥，當然是美事一椿，但人生不是總是這麼盡如人意，所以在我第19次的旅行中，我遇上了「叔叔級」的豔遇，他不夠高也不夠帥，但可以確定的是他很有錢……

飛機內看窗外
從商務艙窗外看出去的天空是否會更美？

　　其實這是我第一次自己一個人出國，而且是去一個從來都沒有去過的地方——美國。這個很多人都夢想要去打造屬於自己天下的地方，也曾有著我的美國夢——到美國去深造；想到美國去自我放逐、流浪；嫁給美國的有錢人……一切又一切的夢想，都隨著現實的考量而停擺。但是，我心底的美國夢始終都沒消失，人因有夢想而偉大，所以不會輕易地把夢想丟棄，因為追逐夢想才是現實人生、一股永不熄滅的熱情，也只有在這個時候，才可

以發現好久不見的真實自我。

　　這次旅行的成行，說來話

長，原來是想趁過年難得的年假去

印度探情郎，但是心裡明白家人會

強烈反對，在情況還未到可以跟家

庭革命的地步之前，不宜隨便跟家人起衝突，畢竟愛情重要，親

情同樣重要。但是想一個人出國流浪的因子在體內作祟的厲害，

所以挑了一直想去的美國，一來那是個爸媽心中的先進國家，又

有親戚在當地，讓他們終於點頭答應讓我一個人提著行李闖蕩江

湖去。

星光大道

　　因為地點決定倉促，加上

過年旺季機票難買，所有找得到

的經濟艙全部客滿，為了任性的

流浪，咬著牙把年終獎金都捐獻

出來，買了商務艙到洛杉磯的機

票，心雖痛，但倒也是另一次可

以體驗上等人享受的機會。

　　商務艙果然不是蓋的，不但可以享用貴賓室，上下飛機永遠

都不用跟別人擠。除了又寬又大的座位之外，餐餐都可以吃到精

緻的餐點，從前菜到甜點一道道由空姐端上。最重要的是今天我

運氣好，旁邊座位是沒有人坐的。正當我暗自高興可以一人獨享兩大位子一路睡到洛杉磯去時，原先坐在我後頭的台商叔叔竟在飛機起飛之後就跑到我旁邊跟我聊天，而且聊著聊著就這麼坐下來，不打算回去自己的位子。

這趟美國處女行幸好有他，才教會了我很多事情，因為他把美國入境的情況都講解得很清楚。自從911之後，入境美國就變得十分麻煩與慎重，他除了一遍又一遍教我怎麼用英文寫入境單之外（一直寫錯字，幸好坐商務艙，才有臉跟空姐一直要表格重寫），連下機之後會面臨到的各種情況，都講得鉅細靡遺，好像上了一堂實用的美國入境課程般。然後我才知道，原來911之後，美國人對於恐怖份子的防範，已經到有點神經質的地步。例如在飛機上，越靠近機長的洗手間，如果你等著排隊上廁所的話，最好不要跟其他人低聲交談，因為可能會被歸類為有危險傾向的一邊——他們會以為你在密謀討論如何挾持機長。如果被盯上了，那麼你在飛機上的一舉一動和下飛機之後的行動，都會在監控之中。聽起來好像是電影情節，但相信在情報系統發達的美國，這種事情絕對是有的。而

洛杉磯杭廷頓花園一景
很典型的南加州景色

我也就當在聽故事一樣，聽得一愣一愣的。

　　關於洛杉磯，在沒去之前印象就只停留在迪士尼樂園、好萊塢、比佛利等著名觀光景點，除此之外，更多的一點認識就僅止

蓋帝藝術中心

於超多華人與各色人種聚集的西岸大都會。一直到上飛機的那一刻，我都不知道到了洛杉磯，除了追尋幻想中美國該有的生活體驗外，在那，我到底要去哪裡？手中翻著剛買的觀光書，一旁熱心的台商叔叔湊了過來，兩人一搭一聊的，洛杉磯的藍圖，竟也開始慢慢的清晰起來。

　　飛機緩緩下降高度，從窗外看到的夜景不亞於香港，廣大的平原與大都會的優勢，讓洛杉磯夜景看起來壯觀又令人心曠神怡。這是我對洛杉磯第一個印象。看著這個台商叔叔極力推薦的夜景，耳邊回想起他方才說過的話，心中感觸很深

　　「對於移民的華人而言，這裡是寂寞的天堂，偶爾一定要回熱鬧的家鄉充充電……」

　　就在我以為跟台商叔叔的相遇，就要在降落洛杉磯之後結束

時，沒想到他竟熱心地關心我到了洛杉磯是找誰來接。當他聽到我說表姐會來時，馬上問了她的手機號碼，在飛機輪子剛碰到地面的那一刹那，他就拿起手機打電話給我表姐。

當表姐還在納悶為何我在飛機上就可以打電話和她聯絡的時候，台商叔叔早已熱心的帶我下飛機，陪我在機場大廳外等候因塞車遲到的表姐，而且還不斷地用他的手機幫我聯絡她，告訴她我們等候的位置，並且還叫已經在機場準備接他的司機先去繞幾圈……一切的一切都有點不真實，好像是抽中特獎一樣，可以當一天的千金小姐。

台商叔叔留下電話，告訴我可以打電話給他，只要他有空隨時可以帶我出去玩。一開始我只當是客氣話，畢竟他已經幫我太多，所以只是收下名片，連番感謝之後與他道別。此後在美國的10天中，我並沒有再接到他的電話，但是就在我回到台灣一打開台灣的手機時，竟然接到台商叔叔從太平洋另一端打來的電話。

「對不起，我一回辦公室就一直很忙，沒有帶妳出去玩，真是抱歉。」

洛杉磯　比佛利山

　　我壓根就沒把這件事放在心上，沒想到台商叔叔一直記掛著，心中頓時覺得他還真不是普通的有情有義。但就在我掛完他的電話之後的10個月，我再次接到他的來電　「我要到台灣幾天，我們可以在台灣見面嗎？」

　　台商叔叔熱情邀約，而且為了來找我還特地從台中開車到台北，請我到五星級的遠企飯店吃一客數千元的大閘蟹套餐。言談中，他的話題從來都不曾出現有關自己的家庭，而我也樂得不問，因為只是單純的想吃一頓好料，避免不必要的誤會和尷尬。

　　台商叔叔沒有明講希望我們有機會可以更進一步，因為我不願釋出這樣可能的訊息給他，另一方面或許是他也有他的顧忌。我陪他在101的名店內選購他要帶回美國的禮物，看似不相配的男女，心裡各有各的考量，在外人眼中，我們也許是各取所需的組合，但我很高興，我們都沒有踰矩了道德規範。

　　於是我們的故事就在101大樓前劃下句點。台北的夜景很美，五光十色的氣味，沒有誘惑了我的心，更為這次的相遇，畫上一抹可令人懷念的回憶。

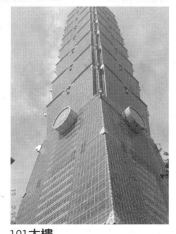

101大樓
台灣的地標101大樓，是外國友人來的必訪景點。

美眉們的長途飛行手則

◆服裝儀容篇

　　一般人也許會把長途飛行視作畏途。想睡覺卻又因空間狹窄，無法好眠；想上個廁所，卻又怕吵醒隔壁的乘客，總要憋尿憋到一段時間後才好意思打擾別人，但一到廁所卻又發現大排長龍。

　　大部分的人想到要坐長途飛機，都會盡其所能地穿上最輕便舒適的衣服，臉部也盡量不上妝。但是相較於只考慮自己的舒適，個人覺得，在到機場途中及在機場大廳這段路程中，是最容易與各國人士打照面的時候，適度的打扮和化妝其實也是種國際禮儀的表現。

長榮航空商務艙
飛機上其實也是很好的豔遇地點，如果想遇上多金的對象，那麼花點錢投資去坐商務艙或頭等艙機會可以大幅提升喔！

　　搭長途飛機建議可以穿上長袖或是五分袖的上衣，再加上鬆緊帶式的長裙（一片裙除外，容易走光）或是寬鬆的長褲。不建議穿牛仔褲，一方面不夠透氣通風，二方面會坐久了還是會覺得不舒服。鞋子的話可以穿上好穿脫的涼鞋或是

平底鞋，而靴子就比較不適合了，一是機上位子小，脫下靴子之後沒什麼地方可以放，二是下機之後，在出關等很多地方會要求脫鞋檢查，靴子穿脫不便。

　　一般來說，建議最好一上飛機先把行李放好，趁其他乘客還未完全就定位之前，先去上個廁所，這時的廁所是最乾淨的，而且使用的人不多，再來可以同時卸妝、洗臉，拔下隱型眼鏡，再回到座位上輕鬆擦乳液，讓皮膚在乾燥的機上得到保護。然後披上一件保暖的披肩（帶披肩遠比帶個大外套要實用得多），舒舒服服享受個人機上的時光。

機上小叮嚀

　　對想在機上有豔遇，或是想交新朋友的美女而言，在去廁所卸妝之前，記得向四周掃視看看有沒有不錯的對象。如果有的話，可以考慮是否真有需要在機上來段小豔遇或是交個朋友，答案若是YES，那麼就不要這麼快卸妝，保持妳的美貌，直到他注意到妳為止囉！答案若是NO，那麼就開心、舒服地享受機上時光吧！

◆廁所篇

在飛機上上廁所，其實也是一門小學問。一般人上飛機之後，通常都忙著放東西，招呼同行親友、聊天等，一直到飛機起飛之後，安全燈熄時，至少要等個20分鐘以後，才可以去上廁所，但此時剛好會碰到空服員要開始張羅餐飲的時候，所以會有在走道上塞車的可能性。如果等吃完飯上廁所，餐盤都被空服員收走之後才去，很抱歉！這個時候是廁所的黃金時段，肯定大排長龍。

為了要避免憋尿和排隊的窘境，建議一上飛機，在所有乘客未就定位前，先把握時間去上廁所。第二次上廁所的時間，可以等到大家都用完餐，買完免稅品之後，大部份的人都要關燈就寢時。這個時候廁所排隊的人就少了很多。接下來整個半夜的飛行旅程，如果妳沒有睡死的話，也是不錯的上廁所時間，但前提是妳要坐在走道的位子，免得影響隔壁已經在休息的乘客。

機上小叮嚀

記得帶上幾瓶旅行用的乳液，隨時保持臉、頸、手的滋潤。在下飛機前可以戴上隱型眼鏡，畫好淡妝，讓容光煥發的妳迎接嶄新的國度。也許，下一場豔遇就會在下機後不期然地發生囉！

美國洛杉磯
往聖荷西(*San Jose*)的西南航空上

「妳知道為什麼我會喜歡跟妳聊天嗎？」

「因為妳是第一個看到我卻不問我是不是土生土長
美國的外國人！」

「那麼我可以問你，你到底是那幾國的混血呢？」

「妳猜？」

看著他在眼鏡之下的深邃眼眸，
經過15分鐘的你猜我答之後，答案接
曉：

「伊朗、愛爾蘭、法國」

好一個極品！

這次的旅行是我第一次一個人往
美國單飛的旅程，原先只是想在洛
杉磯這個南加州的大城市好好地開
開眼界，而會到位在北加州的聖荷
西（San Jose，台灣俗稱的矽谷）
則是是拜家人所賜，因為久居美國的

白上衣男主角
以內涵及穩重氣質為主的工程師

艷遇指數
成功指數：★★★★
激情指數：★★★
令人流口水指數：★★★★

舅舅一家人剛好住在那邊，而我恰好又在農曆春節的時候造訪美

國，所以於情於理都得帶上一大包家鄉紀念品到那裡探望親友。在美國的表姐幫我訂了西南航空，就在19號那天，自己拎著包包跟紀念品搭機前往San Jose。

西南航空有個好處，就是它並不需要劃位，而是依CHECK IN的先後，決定A、B、C三階段的時間，所以當我拿到B GROUP之後，便上了飛機。或許老天同情起想要嫁外國人的我，於是，當我提著重到不行，塞滿真空包裝鹹菜乾的行

典型矽谷住宅

李時，在西南航空後排第一個位置上，就這麼遇上了多金保證的「矽谷工程師」。

有著多國混血的俊俏面孔，斯文中帶點粗曠味道，當他抬起頭對我微笑，我便決定一屁股坐在他旁邊的空位上。雖然一開始工程師只是純友誼的跟我從起飛聊到降落，但不知為何，英文程度並不頂尖的我竟然可以跟得上他的速度，這也是自己百思不得其解的地方。後來我搞懂了一件事，重點不是英文應該要有幾級的程度，而是對方的長相以及本身對他感興趣的程度，才是決定自己英文程度好壞的關鍵。

　　下飛機之後，位在北加洲南灣區的San Jose，氣溫明顯比南加州陽光的洛杉磯要低上許多，工程師穿起了黑色的皮衣外套，更增添他略帶粗曠的陽光氣味。在機場等候行李時，他誠摯地邀請我晚上一起共進晚餐。我跟他說「也許」不行，因為我會與舅舅一家人一起吃晚餐，但他回答說沒關係，會等到我晚餐結束後，看什麼時候有空，就什麼時候來接我。於是我們互留手機號碼之後，便步出了機場。

　　晚上7點，工程師打電話來，當時我正和舅舅一家人在橄欖園義大利餐廳享用晚餐，我有點喜出望外地接起電話，因為我並沒有抱太大希望，而他卻真的打來。舅舅一家人在旁邊聽到了我們的對話，除了用不可思議的眼光看著我這位多年不見的外甥女到

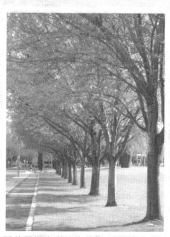
矽谷是個充滿綠意的城市

底有啥魅力可以在不到一個小時的飛行時間，就這樣拐到了一個晚上會約她出去的男伴。另一方面，中國人保守的心態開始作祟了起來，到底要不要讓這個有點令人頭痛的外甥女出門？

　　晚上8點，回到了溫暖，有著濃濃美式風格的舅舅家，電話再度響起。我不清不楚地告訴他舅舅家

的地址，但他卻能飛快地即時利用電子地圖，查到了路線，並且告訴我15分鐘後將會到達，如此神準的速度令人佩服。

如同在HBO會看到的美國校園青春電影一般，工程師駕著他的雪佛蘭車來到舅舅家門前，並且禮貌性的進來與舅舅、舅媽、表妹一家打招呼兼自我介紹。在舅媽一句句：「請你一定要在午夜12點以前帶她回來可以嗎？」的叮嚀下，我就這樣喜孜孜的隨「矽谷工程師」出門約會。頓時，我覺得自己好像灰姑娘，千萬得遵守12點以前回家的約定。而能跟矽谷工程師出去約會這件事，可以讓我在台灣揚眉吐氣好一陣子。

據說當晚，我的行為急壞了舅媽，因為她怕萬一我有個閃失，她該如何跟我在台灣的家人交待，所以她在家踱步一整晚，還頻頻打電話詢問各家親友讓我這樣出門到底對不對。回想到這裡，我發現了自己的任性而感到有點不好意思。不過這樣難得的機會，或許誰都不忍心阻止吧！

當晚工程師帶我到了down town，說那裡有一家新的shopping mall設計得很摩登，猜我一定會喜歡。其實能跟工程師約會，去那裡都無所謂了，誰還管它摩登呢！冷颼颼的夜風襲向我倆，因為晚了，所以shop都關了，只剩一些餐廳跟bar還在營業，我們進了一家叫「河豚」的店。他點了愛爾蘭咖啡，我點了芒果之類的調酒。英文並不頂尖的我，卻能單槍匹馬地跟個老

矽谷有北加州最大的室內shopping mall—這是附設在裡面的電影院

外交談數個小時，好像「鬼上身」一般，到現在我都想不起那晚我們到底聊了些什麼，只記得好像從中國的孔夫子聊到了十二生肖，再從猜他是幾國混血聊到對各國人士的看法

　　步出店外已經接近12點，此時工程師輕擁起我的肩，並沒有直接帶我走向車子，反而是往旁邊的電梯上去。他告訴我上面是一家很漂亮的飯店，聽到「飯店」二字，我眼睛差點掉出來，難道他忘了今晚我是個灰姑娘嗎？

　　不過他彷彿知道我在擔心什麼，所以主動說只是想帶我去看看這間特別的飯店，沒有其它意思。事實證明他是可靠的，因為

那間飯店真的很美，在頂樓吹著風，旁邊是露天游泳池和充滿地中海風情的門紗與裝飾。這一刻我真的確信我是灰姑娘，他的確給我很棒的美夢。

12點15分，我回到了舅舅家。送我進門前，他在我頰上留下一吻，為這個美夢畫下完美的句點。後來，我在美國的幾天當中，他幾乎天天打電話給我，不過講些什麼，現在我都不太記得了，久住美國的表姐看我電話講成這樣，都不得不說：

「現在我才相信妳的英文真有那麼好……」

但天曉得呢？我想我和「矽谷工程師」成為好朋友了，並且我也不忘為我在台灣一班嗷嗷待哺的姐妹淘們，積極的邀約他前來台灣一遊，最好多帶上一些朋友一起來！也許有天我可以成為「矽谷相親團」的團長哩！

矽谷除了工程師，還有……

矽谷(San Jose)除了是北加州屬一屬二的城市以外，2005年也提升成為全美十大城市之一，同時被評比為全美治安最好及最健康的城市之一。擁有這麼多頭銜，San Jose的確沒有辜負了這些名號。它總是有著典型的加州陽光、美麗的花朵和綠化得徹底、迷人。十九世紀末，這裡曾經被點名為加州的首府，兩年後才更換到現在的沙加緬度(Sacramento)。矽谷的英文名是從西

班牙文而來，當然加州很多城市及地名也都是由西班牙語命名而成，所以很多地方都還留有濃厚的西班牙風味，街景也透露出淡淡的南歐情懷。

我懷著對矽谷的充滿憧憬的心，提著行李來到了這個大城市。除了在飛機上遇見的工程師，真正下了飛機後才發現，這個心中以為是淘金的城市，並不是我所想像的樣子。原以為它應該如同台灣的竹科，車水馬龍，有著忙碌到沒日沒夜的各國工程師、現代摩登的辦公大樓與廠房

但是放眼望去，映入眼簾的卻是一條條又直又寬的馬路，在上面奔馳的車子跟台灣比起來真是小巫見大巫，一排排制式化建築

聖荷西美術館
矽谷downtown的美術館

的房舍，看起來雖然舒適，但卻少了像舊金山一樣的人文風情。

路上的行人少之又少，不見背著筆記型電腦的工程師，當然也見不到衣冠畢挺、腳步匆促的上班族。眼前看到的只是一旁的公園綠地，有華人爺爺奶奶在那兒閒話家常，學齡前的小孩

在草地上跑來跑去，不然就是老印和老墨（不是在除草就是在慢跑），這裡彷彿是退休老人的生活天堂。

當我想像一個人在舊金山般悠閒地散步，卻會發現在矽谷，在路上走路的行人少之又少。每每在等紅綠燈時，向來「行人第一」的美國人，都一定會把車停下來，接著你會發現整條馬路加上對向車道的人都會對你行注目禮，讓你在快步通過之餘，心裡除了尷尬還是尷尬。

後來發現這個美國西岸著名的工業大城，美其名為大城，卻因為面積廣大，人口與購物商圈都十分分散，說是個正在急速往城市發展的鄉下也不為過。它雖有著像洛杉磯一樣的「汽車文化」，但卻沒有舊金山或紐約一樣的「走路文化」。每棟房子又新又好看，但是卻因為是整體設計建造的，少了像舊金山那種有著滿街1920年代左右留下的建築特色。

觀察許久，我找到了答案。在這城市生活的人當然都是相當忙碌，但是卻是一種隱性的忙碌，從外表是看不出來的，因為加州的陽光、綠地和鮮花，掩飾了空氣瀰漫著的浮動。他們都躲在遠遠的辦公室裡頭忙著，把工作帶回家躲在房間裡繼續忙到半夜；躲在車子裡忙；忙著上班、接小孩上下學、到超市買菜、到3C大賣場去搶購特價商品；忙著在這幾年趁矽谷房價正熱時，拚命賺錢換個好房子。

想要融入當地的生活，跟上矽谷的步調，我也開始學著如何當個隱性的忙碌者，表面總是一貫地微笑，對慢跑的路人微笑，但是腳步並沒有因此放慢；回到家後與房東一起準備晚餐，一邊閒話家常，但是手中切著菜、洗著碗的手並沒有放慢速度過；晚上，外頭月亮與星光很吸引人，但總是一個人寂寞地在網路世界中遊走，打著鍵盤的手沒有停下來過

這是我眼中的矽谷，如果一般觀光客只要想感受較純粹的美國風，建議到聖荷西的下城(Downtown San Jose)，這裡因為發展得較早，留下的歷史文化還存在各個角落中。除了很多漂亮復古的羅馬式建築，還有許多藝文活動在這裡展覽演出。閒暇時可以到市中心的親水公園，在綠色草皮上曬曬太陽，或在公園的木椅上享受加州的陽光，與親水區的小孩一同玩樂，這樣隨手可得的快樂，會讓人感到無止盡的幸福。而對街的I-MAX立體電影院與科學博物館，也是寓教於樂的最好選擇。到Downtown San Jose逛一圈，可以看見與空曠遼闊的南北聖荷西它非常不一樣的面貌。

你想當個觀光客還是融入當地生活的人？如果答案是後者，那麼你就得先學會什麼是「隱性的忙碌」，所謂的「美國時間」其實還是大有學問的。

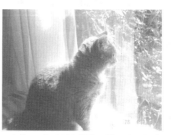

享受著加州陽光的小貓

當焦糖遇上
瑪琪朵——
日落舊金山

美國 舊金山
(San Francisco)

「*SAN JOSE 這裡這麼無聊，為何你還要來？*」
「*沒有辦法，我想看的是你，不是看地方。*」

安東尼奧情聖用著帶有義大利腔的英文對我如此說，心裡就算明知義大利男人是出了名的甜言蜜語跟熱情，還是不免被小小感動一下，答應他的邀約，為我無聊的美國生活帶上一絲焦糖瑪琪朵的香味。

一直很喜歡焦糖瑪琪朵(Caramel Macchiatto)的發音，坊間的所有咖啡名稱都來自義大利文，每回點一次咖啡，無論是CAFÉ LATTE或是ESPRESSO，除了嗅覺與味蕾會隨著咖啡香而跳動之外，聽覺隨著義大利文的流暢聲線，也會不自覺飛揚

我覺得舊金山最美的一角
美麗的舊金山、迷人的海灣城市，來場浪漫的異國邂逅。

俯瞰舊金山一景

起來，飛到托斯坎尼的豔陽之下、飛到榮耀的羅馬，再飛到文藝復興的故鄉翡冷翠（Firenze；又名佛羅倫斯），最後再把義大利男人的熱情收進心裡。

　　雖然還沒有真正去過義大利，但是在舊金山遇見來自佛羅倫斯的時尚設計師，卻讓我提早完成義大利豔遇的夢想。ROBERTO CAVALLI在台灣名聲不如ARMANI、GUCCI等名牌響亮，但是在義大利人的心中卻是獨一無二的超級名牌——講究用色大膽和鮮豔的印花，正如義大利人的樂天開朗，讓人深深可以感受來自地中海的熱情。

　　我有幸可以認識ROBERTO CAVALLI的設計師，光憑這一點

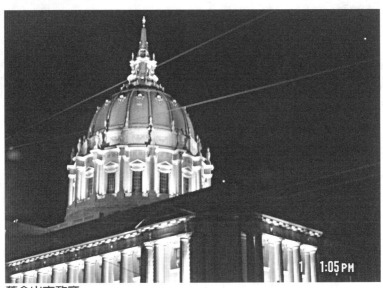# 瑪杜莎艷遇鮮境

就夠讓我在台灣的女性朋友羨慕到忍不住跳起來,馬上幻想說我可以有享用不盡的超級名牌,還紛紛排隊說要接手我的二手衣。

不過這是題外話,因為我一開始跟他聊天時,並不知道這個牌子,一向沒錢買名牌的我,自然對這種世界名牌的敏銳度不高,所以當他告訴我他是ROBERTO CAVALLI的設計師時,我還白目的問他:

「這個牌子很有名嗎?!」

我想自己大概是第一個聽到這個詞還不了解情況的人,不過

舊金山市政廳

舊金山的市政廳。兩旁的大戰紀念歌劇院(War Memorial Opera House)及路易斯戴維斯音樂廳(Louise M.Davies Symphony Hall)所舉辦的音樂會與藝術活動都十分吸引人。

也許因為很多女生衝著這點，才開始對他極盡諂媚之事，所以我的愚蠢倒讓他覺得有趣吧！

我們相遇的那天，正值舊金山芭蕾舞季與交響樂音樂季的尾聲，舊金山除了有迷人的奔放氣質以外，也兼具古典的優雅與氣質。除了可以見到滿街建於一九二○年代的維多利亞式建築，同時在San Francisco down town的市政中心(civic center)也可稱得上是新古典建築區的極致表現。周末的傍晚時分，新古典建築風格的市政中心，到處充滿想參與藝術季的人們，衣香倩影，把舊金山妝點的更加迷人。而這也是我在美國第一次參與這樣氣質活動。那天我恰巧天穿一身黑，走進了一家

義大利設計師

豔遇指數
成功指數：★★★★★
激情指數：★★★★★
令人流口水指數：★★★★★

連鎖Shopping Mall，打算逛到音樂會開演，就在我正要踏進Mall大門的同時，夕陽餘暉，我看見了從店內走出的高大男子對我微笑。

然後我發現，當我在店內無論走到哪一處，總會非常不合地遇見那位高大男子從對面，或是前面，或是後面走來。在行行色

色的人當中想要忽略他的身影還真是不容易，經過幾番「巧遇」
後，高大男子終於走過來說：

「我可以問你的名字嗎？」

接著就見一個身高將近190公分的高大男子與一個身高166的
東方女子，在狹窄的展示架旁聊了起來，而一旁還在挑衣服的美

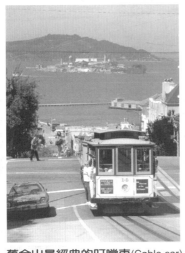

國歐巴桑則豎起耳朵聽著我倆的
對話。情況有點小怪，但是還是
莫名的進行下去。本來我覺得他
是登徒子，不想跟他多聊，但是
在見到他有著又濃又俏睫毛的雙
眼時，直覺就告訴自己，他應該
是個值得相信的新朋友，於是我
把電話留給了他。

在遇見他之前，我剛過完打

舊金山最經典的叮噹車(Cable car)

雷閃電的一個星期。人在異鄉的我，不但電腦中毒，求助無門，
還與朋友吵架，工作不順，好像所有不好的事都擠在一起發生，
當時就是為了要紓解不愉快的心情，所以才會想到去舊金山聽場
交響樂。而老天總是會在絕境之後給你一個驚喜，所以安東尼奧
情聖對我的意義不僅只是豔遇，他就像是一個天使，總是帶來陽
光，把在異鄉陷入困境的我拯救了出來。

安東尼奧情聖十分夠意思，他人雖在舊金山度假，但每天總會來一通電話關心我今天過得好不好。一星期中總會找機會跟朋友借車，開一個小時到聖荷西(San Jose)來找我，為我幾乎要變黑白的美國生活帶來色彩。所以在遇見他之後，美國的一切好像開始步上軌道，家裡附近的公園也成為我們最常散步的地方。我們在公園第一次約會，但卻也在公園道別離。

離別的那天，向來開朗的他突然變得寡言，我當時並不知道這是我們最後一次的見面，我手拿著焦糖瑪琪朵，一邊回味著咖啡的香味，一邊問著他為何今天看起來特別不一

SAN JOSE離別的公園
離別的那天，在這裡說再見。

樣。他只淡淡的表示因為這是他最後一次可以在美國見到我，真誠的語氣，讓我的心不禁一緊，沒有想到只是這樣的萍水相逢，他竟然這樣富有感情，於是我在他臉上彷彿看到與印度戀人初見面要分離的那一刻情景。

安東尼奧情聖給了我兩次密實的大擁抱，緊得我喘不過氣來，而這也讓我深深感受到義大利式的熱情。在他的擁抱中，我找到了他還沒離開就已經產生的想念，聽見了他想對我說的千言

萬語，也藉著擁抱預約了我們下一次的見面。我們相約一定要在
台灣或是義大利相見。

　　而隨著他不斷的頻頻回首，我手中的焦糖瑪琪朵漸漸涼了，
安東尼奧情聖的身影越來越遠，但其中的濃郁香氣卻永遠深深烙
在我的心底。再見了，我的義大利之夢

　　在安東尼奧情聖離開美國後的三天，我收到了他在離開前寄
出的一張圖，那是他幫我畫的一張設計圖

　　「你是設計師，你可以幫我畫一張設計圖嗎？」

　　「可以啊，但是我平常是用電腦畫，我不會用手畫。」

　　「沒關係，就隨便畫，畫一張我在你心中，適合穿什麼樣衣
服的畫，可以嗎？」

　　「當然！」

　　我沒有想到曾經對他講過的幾句話，他竟牢記在心裡。在他
離開美國之前，寄出了這張我夢想中的圖，雖然手畫的不及電腦
畫的來的專業及漂亮，但我知道這是他一筆一筆畫出來的，每一
筆都帶有他對我的承諾與想念。

　　在他走後，我眼中的加州陽光中少了那麼一點幸福的感覺，
陽光依舊燦爛，但照射不到我心裡悄悄……缺了的陰影一角。手
握著那一張設計圖，我哭了……

還沒看夠舊金山

記得看過一本書，那本書的作者是在分手之後來到舊金山觀光，當下她就愛上這個浪漫美麗的城市，因為在這裡她可以在冷冷的空氣中，釋放出她內心受傷過後的灼熱，然後她便決定，一定要在這裡居住下來。當然，最後她

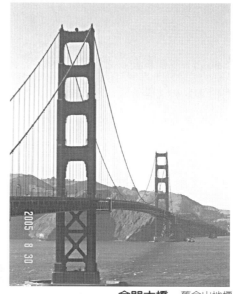

金門大橋 舊金山地標

辦到了，還寫了本關於舊金山的書。之前看過她書中的文字，不由得產生疑問，「舊金山真有這麼美這麼好嗎？」

一直到安東尼奧情聖離開後的日子，我有好一段日子沉淪在對義大利的想念，時常藉著地利之便到舊金山出名的小義大利區——北灘(North Beach)，試圖去汲取更多義大利元素，讓美國與義大利的距離能稍稍縮短些。而與其說是縮短距離，不如說是想以舊金山當作治療想念的良藥。

北灘，有舊金山最熱鬧的夜生活，充滿義式風格的餐廳與各

國特色的酒吧，情色行業、舞廳也閃著五彩霓虹燈，不斷召喚人們進去盡情享樂。永遠川流不息的本地人與觀光客，穿著最時尚的衣著在街頭、酒吧與餐廳間享受越夜越美的舊金山　面對眼前的浮光掠影，似有若無的義大利式的享樂，我卻再也找不到心裡所期待的「義大利」。即使如此，每當我踏上一次舊金山的土地，內心缺了一角的陰影還是會稍稍被吹散開來。

藝術宮
舊金山很有名的建築

　　然後我才發現，舊金山真的有治療心靈的魅力，可以把人從藍灰色地帶，帶領到陽光之下。站在漁人碼頭邊，吹著冷冷的海風，看著舊金山灣上的海浪與霧氣，口袋中的手機響起，接起電話，耳邊傳來的就是那個我想念的聲音　來自義大利的旋律，而手中早已冷掉的焦糖瑪琪朵竟在此時悄悄飄出咖啡香。原來在我心裡，美國跟義大利真的，不遠……

美國加州 沙加緬度
(America Sacramento)

「妳的手機跟特別！」

　在灰狗巴士上，坐在我身旁的黑人哥哥用這句話來當我倆

　之間的開場白。

「你的也不賴！」

老實說我自一上車起，就看見他不斷的在把玩他的新手機。

「妳的頭髮像希臘神話中的 *Medusa* 一樣，真漂

亮！」

黑人哥哥果然是對捲髮有出於天性的喜愛。

「謝謝！」

「我的名字叫『*Taiwan*』，妳呢？」

「我是 *Medusa*！」

我們在互聽到對方的名字之後，都不約而同地互看對方一

眼，一臉不可置信。就這樣，黑人哥哥讓我在這趟灰狗巴士的灰

頭土臉之旅，透露出些許彩色出來。

　沙加緬度是加州的首府，它雖不像舊金山或是洛杉磯一樣是

個商業或觀光客聚集的大城市，卻也是一個正在快速增加人口，

同時綠化得十分徹底的美麗城市。說到沙加緬度，除了NBA的沙加緬度國王隊之外，最為人熟知的就是現任州長阿諾史瓦辛格的州政府辦公

沙加緬度州政府

室。在州政府的辦公室的一樓，有36個櫥窗分別展示加州36個城市的風光，另外還有總檢察長辦公室及州長辦公室、州圖書館展覽廳。三樓則有立法議會廳，可開放給觀光客參觀。

　　整座州政府的建築風格新舊混合，古典的圓頂及迴廊、旋梯，都展現出19世紀末的風格，並且全面完成了防震修護，使得州政府成為新人婚紗外景的最佳景點。看著新人穿著象徵愛情與承諾的白色禮服，恣意在陽光與綠地上不吝展露出他們的幸福笑容的同時，我多希望自己也可以被那樣的幸福感染。，讓離開的桃花運再度回到身邊。

　　七月的沙加緬度非常熱，當時我陪著友人到他

阿諾州長的辦公室

在這兒的親友家拜訪，原來計畫是在沙加緬度稍作停留之後，便要轉往還需兩三個小時車程的太浩湖(Lake Tahoe)去。但是計畫永遠趕不上變化，最後，我始終無法去到心心念念的太浩湖，卻被迫必須自己一個人從沙加緬度搭乘灰狗巴士回到舊金山。

當我提著行李一個人站在灰狗巴士車站裡等著上車時，心裡還是忍不住犯嘀咕，怎能就這樣放我一個女生回去。當時強烈感受到一個道理，就是旅伴非常重要，如果沒有好旅伴，整趟旅程的快樂心境都會被破壞殆盡。

看著在車站裡形形色色的旅客，大部份都是有色人種，心裡不禁想著「白人大概都搭飛機去了」，這種比較便宜的交通工具，主要還是以黑人、墨西哥人，或是其他亞裔人士為主要客戶。只能說力倡平等的美國，其實在生活當中，白人、黑人、亞裔、西班牙裔　還是看得出差別與自成一格的生活方式。

灰狗巴士其實還蠻不錯的，開車和上下車的時間都很準確，

管理也有條不紊，稱得上是美國大陸文化的一項代表。橫跨著美西與美東，在黃土與石礫上的道路奔馳著……

沙加緬度灰狗巴士
灰狗巴士可以說是美國的象徵之一。

而我就在這象徵美國文化的灰狗巴士上，遇到了更可以象徵美國民族融合的黑人哥哥。在遇見這位叫「Taiwan」的黑人哥哥之前，我對黑人的印象不外乎就是音樂，還有快得令人快要「咬舌自盡」的RAP，以及說話帶著的生動表情與動作，再不然就是一臉跟你快要熟翻的「Hey !man !」。

當然我必須得承認，有這些刻板印象，對於常在世界各地晃來晃去的自己而言，非常不專業，不過也只能怪美國的傳播文化與影響力實在是太無遠弗屆了。

當我上車時，車上的座位已有九分滿了，於是我沒有太多選擇地就坐在一位已睡翻過去的黑人哥哥旁邊。一路上看著窗外，心底還在懊惱著這次的101號公路之旅，還真是運氣不好，好好一趟旅行，最後不歡而散。我不禁想拿起手機，想打電話回台灣跟朋友抱怨一番。此時，不知何時已睡醒的黑人哥哥，正巧也拿起了他的手機把玩著。

本篇男主角TYWAN
有著溫柔嗓音跟說話不急不徐的黑人哥哥，打扮是一貫的黑人運動風，高大的體格，神似職籃運動員。

豔遇指數
成功指數：★★★
激情指數：★
令人流口水指數：★★★

那是一支銀色的新款手機，但我必須說，雖然美國是世界一流的國家，但是論到3C產品，流行與美觀是遠遠不及台灣！台灣之所以以「科技小島」著稱，實在是當之無愧。接著，不出所料，我的小粉紅國產品牌手機果然立刻吸引了黑人哥哥的目光。

「妳的手機真漂亮，是什麼牌子的啊？我今天剛買
了新手機，所以特別注意別人的。」

黑人哥哥的聲音出乎意料的溫柔，不疾不徐的速度，讓我了解不是所有的黑人講話都和機關槍一樣快。

「我的手機台灣的品牌，美國沒有的！」
此時我深深的為台灣的科技驕傲。

「台灣！你是從台灣來的嗎？」
黑人哥哥像聽到什麼一樣眼睛一亮。

「是啊！你知道台灣嗎？」
眼前的黑人哥哥讓我開始要對黑人有180度的大改觀了，因為直到目前為止，還是有很多美國人搞不清楚台灣和泰國，或是對台灣根本一無所知。

「你知道嗎？我的名字叫『Taiwan』！」
「真的嗎？你真的叫台灣嗎？『T.A.I.W.A.N』？」
我像發現新大陸一樣，還特地拼音確認。

「嗯！十分接近了，不過我的『Taiwan』應該是拼

成*Tywan*！但是發音是一樣的。」

「哇！真神奇，沒想到真的有人會叫台灣呢！」

「那麼妳呢？妳叫什麼名字？」

「我？我的名字就像我的頭髮一樣，叫*Medusa*！」

「*Really!wow! cool!*」

　　黑人哥哥在聽到我的名字之後，也露出和我一樣的表情，沒想到萍水相逢的兩個人，竟然可以因為巧合的名字跟手機聊得這麼投機。

　　從這個時候開始，我才發現這趟灰狗巴士之旅其實還不賴的，可以讓我有機會對黑人有更深一層的了解。我跟黑人哥哥一路狂聊到下車，還不得不佩服自己跟誰都可以聊得來的本事。

　　在車上，黑人哥哥秀出他手機中的功能，他說這可以照相和錄影，並趁機把我拍進他的手機裡。我當然也不示弱地展示了自己的手機一樣也有這些功能，同時也趁機把他拍進我的手機裡。然後我還秀了手機內建的英漢翻譯功能，還有就是更酷的MP3。這兩樣當場就讓台灣的科技地位再度贏得勝利，讓黑人哥哥甘拜下風。

　　當車子到站時，已是晚上九點多了，我站在灰狗巴士的公車站外，等著表姐來接回家，黑人哥哥體貼地陪我一起站在寒風當中等著表姐的到來。在這期間，他誠懇的對我說真的很想要跟我

交朋友，想再跟我見面，並在我的手機裡輸入了他的號碼，告訴我說，如果想找人陪可以打電話給他。

我當時心裡還在想，如果他真的很想約我出去，何不直接問我的電話號碼呢？直到我上了表姐的車，看他高大的身影站在那頭與我們揮手再見，我才把這事告訴已對我到處「拈花惹草」見怪不怪的表姐。

「他為何不直接問我的電話，而要我打電話給他。」

「在美國，這樣的女孩子出去比較有禮貌。」

其實，溫文有禮的黑人大有人在呢！此時，我對黑人的印象又再加分不少。雖然之後因為要到紐約和明尼蘇達州展開另外的旅行與冒險，所以沒法跟黑人哥哥有機會再續前緣，但這段溫暖的「美國心巴士情」卻一直在我心底懷念著！

美國101號公路‧湛藍的依戀

加州有一條名聞遐邇的101號公路，只要沿著這條公路走，你可以從富有西班牙拉丁風情的南加州一路開到充滿維多利亞古典風味的北加州。沿途會經過幾個赫赫有名的海灘渡假勝地，它總是吸引著喜愛戶外活動與想擁有健康膚色的外國人前來。

我從南加州的Ojai一路往北開，途中經過的第一個海灘勝地是VENTURA。VENTURA是一個有著些許南歐風情的小鎮，慵懶的陽光與街道、湛藍的海水，坐在海上搭起木橋上，吹著海風，看著遼闊的天際與海平面，把自己的心情沉澱下來，是相當愜意的一件事。

接下來是聖塔芭芭拉(SANTA BARBARA)，它是加州最著名的海灘天堂，有著濃濃的西班牙風情。城市裡充滿兩三百年前當西班牙傳教士來到這片大陸時，所遺留下的MISSON式建築，而露天的咖啡座與餐廳，還有各式的名店，讓這個城市又多了幾分歐洲

101號公路之卡梅爾海灘

風，同時，這裡也是很多富豪與情人的偷情最佳地點喔！

過了聖塔芭芭拉之後陸續會經過卡梅爾市(CARMEL)與SANTA CRUZ、半月灣等海灘景點。前者因為之前曾出過一位明星市長──克林伊斯威特，因而讓這個有著白色沙灘與濃厚藝術氣息的小鎮更加出名。後者則是一個迷人的海港，象徵70年代美式享樂的舞廳、電影院等娛樂場所等，在此應有盡有。另一頭的天然橋

101公路之Santa Cruz天然橋

(NATURE BRIDGE)海景也是SANTA CRUZ著名的景點之一。

越過以種植聖誕樹以及騎馬活動受到歡迎的半月灣(half moon bay)之後，就來到了北加州的南灣區，一直向北開去通過金門大橋，就可以來到迷人的酒鄉納帕。然後又是另一番風情的加州風味。

這條101公路曾經多次被知名的旅行雜誌評為要體認美國風情的最佳路線，能夠開過這條101號公路才可以說是真正來過加州，了解美國西岸的文化喔！

嗆辣龍舌蘭──
醉倒墨西哥

墨西哥　恩森那達
(Mexico Ensenada)

　　從聖地牙哥經過邊防檢查，就到了墨西哥的迪娃那城，也就那麼一線之隔，我租用的手機就收不到訊號，從此，眼前的世界與美國天差地別，彷彿像穿過任意門一般，從21世紀回到19世紀末！

　　不是說墨西哥落後，只是一種很強烈的對比，要說到落後，很多國家遠比墨西哥窮多了。貪婪的望著車窗外與美國截然不同的景觀，路邊叫賣報紙的小孩、隨處可見的大型啤酒看板

　　英文不見了！取而代之的是迷人的西班牙語！

天空的顏色多了許多令人有著無限想像的變化雲彩，空氣中瀰漫著龍舌蘭的濃郁香氣，像是貧富不均國度裡的富人，而可樂娜的清淡怡人，

龍舌蘭　　百聞不如一見的龍舌蘭。

清晨的墨西哥

麻醉人們的味蕾，就像是廣大又樂天的墨西哥人！

　　而我短暫的墨西哥行就像是誤飲嗆辣的龍舌蘭一般，在尚未有機會辨別酒的好壞之前，就先醉倒在酒的陷阱之下

　　「妳到美國來，我來take care妳！」

　　「明天結束行程回到美國，妳不要回台灣了，我帶妳到拉斯維加斯，一切有我！」

　　想用三杯「Long Island」灌醉我的43歲華人導遊，在一半英文、一半中文的醉言醉語下，想誘拐我回家當他老婆

　　不是每次的豔遇都是美好的，就算是桃花也有分好桃花跟爛桃花。話說我在美國的一人旅行，經過了在矽谷的良辰美景及帥

哥相伴之後，老天似乎還想讓我驚喜連連，不過這次玩笑有點開
大了，因為對象除了是個43歲高齡的華人導遊外，我還差點在墨
西哥這麼「羊入虎口」。

　　當時我報名參加洛杉磯「聖地牙哥＋墨西哥兩天一夜」的行
程，華人導遊打從旅途一開始，就開始打著主意，在滿車都是大
陸歐巴桑以及領有美國護照的華人老小外，跟他們比起來，我算
是當中最秀色可餐的。所以一開始導遊便故意把我安排在他座位
旁邊，而晚上的飯店房間，他也早有預謀的跟別的團友換房間，
住在中間有一扇門相連（相隔）的房間。

　　幸好我早養成習慣。出門在外，到飯店的第一個步驟就是檢
查房間四周的出入口，所以在下午進房後我便習慣性地把中間那
扇門鎖起，也就是這個舉動，讓我在晚上喝得神智不清時，可以
安然渡過驚魂夜。

　　晚上，華人導遊帶全團到墨西哥餐廳用餐，我知道他也許是
個危險，所以早巴著兩位上海來的大姐不放，除了坐在一桌吃飯
外，還跟她們約好飯後一起到附近逛逛紀念品店。在用餐期間，
導遊不止一次的跟我說，還點了好吃的海鮮，希望我可以跟他一
起吃，不過我以已經與上海大姐合點餐為由，婉拒他的邀請。但
飯後，在與她們一起到外面逛完，將近九點快回到飯店之際，遠
遠就見導遊向我們迎面走來。

「妳們跑哪裡去，不知道晚上很危險嗎？」

「還好吧，我們有三個人又不是一個人，何況還不到九點？」

我看你更危險，我嘴上這麼說，心裡卻這麼想。

「趕快回飯店吧！」

就這樣，我們一行四人進了飯店，在電梯停在六樓送走上海大姐後，導遊馬上連珠似地說為何我不跟他一起用晚餐，不跟他說我要去逛逛，他有多擔心我，為何我要跟上海大姐攪和一起 然後就直接把電梯按到頂樓說道：

導遊背面
猜猜那一個是導遊？當初特別拍照存證的喔，因為覺得他不好看，所以連正面也懶得拍。

豔遇指數
成功指數：負☆☆☆☆☆
可怕指數：★★★
令人倒胃口指數：★★★

「上面有個酒吧，我請妳喝一杯！」

在沒有拒絕空間的情況下，我只好隨他上去。不過，在此先提醒不勝酒力的姐姐妹妹們，千萬不要隨便答應這樣的邀約，本人是早在馬來西亞與一班老好朋友切磋過，酒量號稱「千杯不醉」，所以才敢抖起膽子赴約。但是事實證明，雖然沒有羊入虎口，但是卻也不是什麼愉快的經驗。

長島冰茶是有名的後勁強，導遊一開始還人模人樣的跟我聊著，兩三杯酒下肚後就開始胡言亂語起來。一下說叫我跟他結婚，他的家在洛杉磯郊區是個農場，他的媽媽一定會喜歡我；一下說叫我就跟著他不用回台灣　我這人是標準的「外貌協會」，長得不怎麼樣的人跟我講的這些話，一句也聽不進去，能做的就是鎮定和虛應，同時想著今晚該怎麼脫困。在糾纏了兩個小時後，導遊自己發現說道：

「妳已經喝了三杯，這樣也灌不倒妳？」

「妳以為女生都可以用酒搞定嗎？」

後來當我站起身要回房時，我才知道自己早已站不穩，不過比起醉得糊里糊塗的導遊，我算是好的。他不斷的在我耳邊說想到我房間過夜，他不想跟個老頭一間房　在到達房門口時，他還試圖想進來，卻被我翻身進門一鎖。然後我再也忍不住地衝進廁

海景
如果沒有跟跟華人導遊晚上的「諜對諜」，我想我可以把墨西哥的美景看得更清楚一點。

所狂吐了起來，但他仍不死心的在門外叫著，我以僅剩的意識鎖起廁所的門，好怕他會破門而入。不知等了多久，外面安靜了，我確定他走了，這才走出廁所，然後昏倒在床上。

清醒時，是當夜的凌晨4點，我有點驚魂未定的回想前晚發生的事，確定自己把每道門都鎖得緊緊的，這才讓安下心來，開始盥洗跟整理行李，感謝老天幫忙讓我度過這墨西哥驚魂夜。

翌日，導遊不死心地一早還Morning Call，想進我房間，我大聲說No，他因有工作在身無法勉強。倒楣的是我那一天都要想盡辦法在車上裝睡，因為不想再跟他有交談，也因此漏掉不少墨西哥美景。

第二天傍晚，車子終於開回洛杉磯，當我看見表姐的車在旅行社停車場等我，我終於放下心來，有種得救的感覺。導遊似乎還想來個最後一擊，想追下車跟我要電話，不過幸好上海大姐又不知情的救了我一次，因為她們為了簽證的問題纏著導遊問個不停，趁這大好機會我一溜煙地進了表姐的車，然後說：

「拜託！快點開，不然我就走不了啦！」

「妳不會是又搭上了誰了吧！」表姐倒是很進入狀況！

「聰明！不過這次是爛桃花，所以快走吧！」

一年後

　　原以為我此生不會再見到這位爛桃花先生，但是造化弄人，偏偏世界就是這麼小，2005年，當我再次踏上美國的土地，參加當地的旅行團到黃石公園一遊時，好死不死就在愛德荷州的一家速食店碰上恰巧也在帶團的這位爛桃花先生。

　　當我被熱到眼冒金星的陽光逼得衝進速食店裡時，一拉開門立刻就被比外頭陽光更灼熱的眼神給抓住，定下心神一看，可不就是那位爛桃花導遊嗎？為了怕他再與我搭訕，我迅速躲到最角落的桌子，連點餐都央求同行的友人幫忙點，也不知道自己在怕什麼，就這麼賊兮兮地躲了30分鐘，直到那位爛桃花導遊離去才鬆了口氣。

　　我在全世界領土屬一屬二大的美國，遇上了同一個爛桃花，世事還真是難料不是嗎？

除了龍舌蘭墨西哥還有

　　墨西哥除了是有著豐富、神秘的阿茲堤克古文明發源地之外，龍舌蘭、仙人掌、墨西哥大圓帽，以及鮑魚，大概就是台灣人所知道的墨西哥了。因此當旅行團一行人到了恩森那達(Ensenada)漁港之後，大家只關心有沒有鮑魚罐頭可以買。可惜

墨西哥風味十足的小店

的是，在漁港邊只有新鮮鮑魚，罐頭鮑魚似乎早被壟斷，不是一般市面上看得到的！

　　恩森那達這個城市有兩大景點，除了港口，另一個是拉普發多拉噴泉(La Bufadora)。噴泉是一個自然景觀，在一個山壁與海的交界處。大自然的力量將每次的海浪衝擊的能量累積，大約5分鐘左右，能量飽和時，會釋放大量的水氣，直衝上天，高度可以從海平面到好幾層樓高，觀光客都會在那邊等待每次水氣衝上岸的機會！如果要買墨西哥紀念品，這個景點旁邊就有兩大排商店，價格比其它地方，甚至比美國都便宜許多。

　　在充滿朝陽的清晨，看著停在恩森那達港口的船舶，你會驚

123

訝地看到來自台灣的遠洋漁船，熟悉的中文字混雜在滿是西班牙文與英文的地方，不得不令人讚嘆海洋的魅力與漁業商機。而另一頭一艘艘在港灣停泊的巨型遊輪，才剛熄掉在夜晚中點亮的燈火，看來歌舞昇平的遊輪娛樂正要停歇。看著身旁拿著紀念品與報紙兜售的墨西哥小童，再看看努力掌著船舵，一雙雙結滿繭的手，墨西哥正在中南美洲的陽光下，努力開創自己的新生命。而總有一天他們也會像眼前有中文字的遠洋漁船一樣，找到他們的一席之地，讓墨西哥的淚停止，讓拉丁的熱情與樂觀永遠留下！

每個人心中
都有一座
斷背山
——殘雪懷俄明

美國 懷俄明
(America Wyoming)

> 每個人心裡都有一座斷背山，只是你沒有上去過。
> 往往當你終於嘗到愛情滋味時，已經錯過了，這是
> 最讓我悵然的。
>
> ——國際大導演 李安

在李安導演的「斷背山」還沒造成全球風潮之前，這裡是美國最遼闊、寧靜的一州。懷俄明州隸屬美國西北部，1802年傑佛遜總統(Thomas Jefferson)花了1500美元向拿破崙買了路易斯安那州一帶的土地，而後發展起來。

懷俄明一詞是由印第安語演變而來，意指有高山、有平原的地方。它是充滿西部牛仔風情的一個州，也是美國面積第13大的州，但卻是人口最少的一州，人口大約只有40萬左右。懷俄明州除了有「牛仔之州」的稱號之外，又名「平等州」，因為它是美國第一個給予男女平等投票權的州。也因為擁有這樣的天然資源與獨特的美國特色，它吸引了很多好萊塢的明星前來置產、渡假，例如：哈里遜福特、勞勃瑞福等。

在「斷背山」一片中，兩位主角動人的故事就是開始於懷俄

15 9:41PM

大堤頓山脈(Great Teton)

懷俄明州大名鼎鼎的大堤頓山脈(Great Teton)，但據說懷俄明州沒有叫斷背的山。

明州的牧場，此地也因為這部片而掀起旅遊熱潮。於是我想起這個留在腦海深處，有著白雪與高山的迷人之地。

2005年夏初，我正在美國進行一個人的流浪之旅。一直享受加州陽光的我，從沒想過可以在初夏時節於懷俄明州和雪來場邂逅，同時也有機會感受所謂美國牛仔的魅力。

我參加了當地的local tour，開始美西沙漠旅程。大家的最終目標都是到大名鼎鼎的黃石公園「朝聖」，起點站是從北加州的聖荷西開始，沿著101號公路再轉80號公路，一路經過內華達州、愛達荷州，最後來到懷俄明州。越來越接近黃石公園，氣溫也慢

慢開始下降，路旁的景色從一片綠油油的牧場風光，悄悄地換成
枯木與殘雪交替的雪地風光。我們一車人從睡夢中醒來，率先映
入眼簾的就是這樣在亞熱帶國家看不到的雪景，於是睡意立刻被
趕走，大夥貪婪地望著窗外的風景。

在這樣媲美萬里長征的旅途中，最辛苦的就是負責開車的司
機大哥了。照理說像我們這樣的當地華人tour，擔任司機的通常以
亞裔或是非洲裔的人士比較常見，但這次我們的司機卻是來自美
國南方路易斯安那州的帥哥。從高大帥氣的外型看來，很難看出
他的實際年齡比長相要
多上好幾歲，他一路穩
健、忠職守地在工作崗
位上努力，贏得全團的
一致讚賞。

我在欣賞窗外美景
和與睡神約會的空檔之中，也會把握機會瞧了瞧司機幾眼，畢竟
在旅行團當中，帥的導遊不少，但是帥的司機倒是不常見。

我想我的偷看技術大概是太糟糕了，又或是一頭捲捲髮實在
太對老外的胃，一向少言木訥的帥哥司機，總是會在人少的時候
找機會跟我說話。這天，就在行經懷俄明州的途中，他趁大家都
下車活動筋骨順便上洗手間的同時，在木板搭建的商店一角找到

了正要返回車上的我。

「你知道嗎？妳的髮型是我看
過最好看的。」

「是嗎，謝謝！但這種捲髮
不是很多美國女孩都有的髮型
嗎？」

我心裡感到高興，但還是不知道
這頭捲髮真有他說的那麼讚嗎？

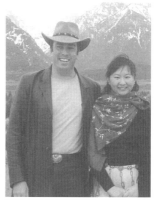
與牛仔在懷俄明州的合照

「喔！別管那些女生的頭
髮，她們沒一個可以跟妳的相
比。」

牛仔司機的用語，讓我好像回到
「亂世佳人」那個年代的場景當中。

艷遇指數
成功指數：★★
激情指數：★
令人流口水指數：★★★

「可以告訴我，妳的髮型有名字嗎？」

牛仔司機又再問了一次，顯然他是喜歡我的頭髮。

「其實我也不知道這種髮型有沒有名字，不過如果
你真想要它有個名字的話，那就叫『Medusa』髮型
吧，因為這是我的名字！」

「我會記住的，Medusa！」

　　看著他誠懇、炙熱的眼神，我一直在等他主動跟我要電話，但是牛仔司機大概是有他自己的考量，所以就在幾乎要脫口問我聯絡方式之前，他以工作為理由，回到熟悉的工作崗位，也離開了可能會有火花冒出的角落。

　　老實說，當時的我有點失望，因為牛仔司機跟我同樣住在灣區(bay area)，其實大有機會在旅程結束之後見面。連同團的團友都以為我跟牛仔司機可以成為一對，當他們知道其實什麼都沒發生時，表情比我還失望。就好像這殘雪的懷俄明美景一樣，在還

未有心裡準備它會如此美麗的時候，就被這眼前的美景震撼，但是當你回過神想抓住時，美景卻已悄然從身邊溜走……

　　想起這段對話，記得當時聽起來並沒有這麼多感觸，只覺得是平常的社交應對。但是在看完「斷背山」之後，回想起牛仔表達感情的方式──內斂，不易將真實感情外露，在粗獷陽剛的外表下，其實，思想仍是傳統，心思仍是細膩的。想想這次與牛仔司機的邂逅，額外的回憶自腦海裡逐漸浮現出來……

　　我想，牛仔司機真的會認真地把這個「Medusa髮型」記在他的腦海中吧！雖然我不知道自己在他心底留下的印象，是只有一頭捲捲頭髮的台灣女生？還是啓發了他了解什麼樣特質的女性是未來可以去追求、守護的(希望是後者)。但至少這次與牛仔司機的邂逅，可說是一個有意義的回憶。

除了「斷背山」懷俄明州還有

　　除了高山、原野和牛仔等為人所知的特色之外，懷俄明州最有名的莫過於是黃石公園(Yellow Stone National Park)了。

　　黃石公園創建於1872年3月1日，是全世界第一個，也是最老的國家公園，並且在1978年納入聯合國教科文組織的世界遺產(World Heritage)名單中。黃石公園幅員廣大，橫跨懷俄明州、愛達荷州、蒙太拿州。

與土耳其棉堡類似的地形

　　在黃石公園建立以前，世界尚未有國家公園的意識。19世紀末，懷士本等人尋著地熱與水聲來到這片尚未開發的處女地之

時，便在madison（現為露營區）一帶，一致通過，決定要向國家申請保護這片自然之地，於是國家公園的意識就此形成。而這也是黃石公園創立的簡單歷史。

　　黃石公園以它多變的地型與自然奇景著稱。1988年，曾發生延燒三個月餘的大火，燒掉了45%面積的樹木，但公園為了保存原始的自然風貌，便任由枯木矗立在林內，曾被燒過的松果自然爆開，散落公園各處，因此現在到處都可以看見初長成的小松樹，綠意的生命力與燒焦的枯木，在公園內形成強烈對比。

　　黃石公園的自然景觀十分多樣，主要可分為噴泉、溫泉、地熱、峽谷、瀑布、湖泊和石灰岩梯田風光。在地熱噴泉區行走，濕熱的水氣稍稍趕走了低溫，眺望造物主在黃石公園上的成就作品，不得不令人驚嘆！

　　除了黃石公園外，在懷俄明州的傑克森市(JACKSON)有一個著名的鹿角公園，它其實就是一個在山腳下的公園，只是在各個入口都有一個以鹿角為主的拱型門。公園不大，除了那個鹿角門

之外，並沒有太大特色，反倒是兩旁富有西部牛仔風，以原木為主要建材的商店更吸引遊人的目光。朝山脈遠遠望去，吸一口清新的空氣，格外覺得心曠神怡。

離開傑克森市，隨著緯度越來越高，大堤頓山脈(Great Teton)漸漸映入眼簾，這座山脈在美國可是赫赫有名，著名的派拉蒙電影公司的logo就是以大堤頓山脈為標誌。

正確的來說，懷俄明州並沒有一座以「斷背」為名的山，但是在懷俄明州的確是有許多高山、平原、綠地、白雪、森林和清溪這樣的天然美景，讓人不得不讚嘆，進而想擁抱這片天地。

也許每個人心中真有一座屬於自己的斷背山，它是這樣的聖潔與美好，但礙於現實，所以無法與這樣的美好廝守一生。我只願能把腦海裡，屬於懷俄明的人、事、物，都一一留在心裡最純淨的角落，當自己失去勇氣去悍衛愛情時，它能讓我記起自己想要守護的那座斷背山⋯⋯

傑克森市
典型的牛仔風味小城

NOTE

聆聽愛與
紅海的樂章
——出埃及記

埃及　胡加達
(Egypt Hurghada)

原本預料這次該是一個人的旅行，以便好好沉澱心靈，用心去感受埃及千年文明的低訴，用心去傾聽在阿拉伯語中象徵「很多顏色」，所以被命名為紅海的海潮聲。然而我卻在這趟旅程中，被紅海這片湛藍融化，遇見了屬於「紅海」(Red Sea)的浪漫。

　　到埃及，最大的目的就是想一窺世界七大奇景之一的金字塔，其他像是電影「神鬼傳奇(The Mummy)」裡的各式神殿與壁畫，或是穿著華麗舞衣為國王獻舞的古埃及肚皮舞(belly dance)女

紅海海景　　令人眷戀的的紅海

郎,都是吸引我多年想去朝聖的動力之一。但是沒有想到最後走了一趟埃及之後,在腦海裡烙下的最深刻記憶,不是這些曾被滾滾黃沙覆蓋的千年文明,而是留在腦海裡的那一片湛藍──紅海。在出發到埃及的紅海之際,恰巧碰上了紅海遊輪翻船的新

紅海海景　有著地中海式的浪漫

聞,即使如此,還是無法消退想到埃及去的決心。「紅海」──在還沒來到這個只有在地圖上可以看到的地理名詞之前,心中對於它的印象總是披著宗教聖靈氣息,多過實際感受它的美麗。畢竟摩西帶領信徒跨越紅海的「出埃及記」太過有名,讓人容易將紅海與宗教畫上等號。

事實上,我一直以為世界上最令人嚮往的海是愛琴海和地中海,因為總是被那片藍得令人心醉的天堂景致給深深吸引。但是直到我第一眼,在清晨的冬陽下,看見這片湛藍海景之後,就知道自己這輩子再也忘不了「紅海」的美了!

瑪杜莎！
艷遇鮮境

那晚，在胡加達的飯店裡，正打算體驗什麼是埃及水煙時，站在埃及式的帳蓬外，我探頭探腦地看著裡面享受著有如古代帝王一般吞雲吐霧快感的人們，就在我躊躇著到底要不要進去試一試時，此時帳蓬的門簾被一雙有著修長手指的男性給掀開，接著映入眼簾的，就是一張漾滿溫柔笑容的臉龐。

他漾著微笑招呼我進去，就在我踏進帳蓬之後，原以為他要遞上一支水煙管給我試試，但沒想到下一刻交到我手上的卻是一把埃及傳統樂器——魯特琴(Laouta)。魯特琴，源起於亞細里亞的魯特琴(Assvria lute)通過埃及、波斯、阿拉伯半島，在公元 8世紀左右傳到西班牙，然後在16世紀的西班牙，演變為比維

抽水煙
在埃及式帳棚看埃及人示範吸水煙

拉琴(Vihuela)，就是與吉他有最親近血緣關係的樂器。當比維拉琴在西班牙處於頂峰時，不少魯特琴演奏家在歐洲的其他地方十分活躍。然而，隨著17世紀末羽管鍵琴和吉他的出現，魯特琴的表演便漸漸沒落下去了。

我欣然的接過那把魯特琴，一開始只是興奮地用手指撥弄上面的琴弦。不成調的音階從我指尖中流洩，漾著溫柔笑容的他只是維持一貫的優雅，看著我像玩玩具一般撥弄著那把琴。我越彈越開心，

魯特琴主人與我
魯特琴主人與我在帳棚的相遇

而他臉上的笑容也更加燦爛，甚至拿起自己的手機幫我拍照。

看著穿著白色長大衣的他，風度翩翩的外表，我一直以為他是來渡假的觀光客，只是碰巧在這帳棚裡找到這把埃及傳統樂器，然後找個人跟他一起分享這個發現。後來就在我彈不過癮，還另外找其他人一起來玩這把琴之時，這才發現這位白色大衣的優雅男子就是這把琴的主人，他大概是看不慣我一直用錯方法撥弄琴弦，最後忍不住的遞給我一只撥弦片，輕輕地抓起我的手，教我怎麼正確彈奏出該有的優美音符。

忽然，我覺得自己剛剛的行為實在有點幼稚，在沒有經過主人同意之時，就擅自把琴交給其他人一起當玩具般把玩，於是開口跟他表達不好意思，但他還是漾著一貫溫柔的微笑，直說沒關係。然後我就這麼坐在他旁邊，整晚都沒離開過，因為他不但是

瑪杜莎
艷遇鮮境

個音樂表演者，還是個心思細膩的談話好對象。席間，他怕我聽不懂他的英文，不厭其煩地用各式例子讓我了解他真正想表達的內容，確信我完全懂了之後，才繼續下一個話題。

紅海地區的夜裡，氣溫是非常低，伴隨著海風吹彿，氣溫似乎接近了零度，與白天的溫暖氣溫差別頗大，我正想拿起方才脫在一旁的外套穿上時，魯特琴主人立刻脫下自己身上的白大衣，說道：

本篇男主角

艷遇指數
成功指數：★★★★
激情指數：★★★★
令人流口水指數：★★★★

「穿上它，這件外套很溫暖！」

「可是我自己有外套啊！」

我不好意思就這麼拿走他的溫暖外套。

「相信我，這件才夠暖，晚上的胡加達非常冷！」

然後，我穿上還留有他體溫的白色大衣，暖流頓時貫穿全身，剎時間，似乎抓到了幸福的感覺，有種豐盈在我心中漲得滿滿的。

那天晚上，我與魯特琴主人搭著巴士來到了胡加達市區的酒吧。胡加達是著名的渡假勝地，所以巴士幾乎24小時來回穿梭

於飯店渡假區與市區之間，在路邊隨招隨停非常方便。我披起圍巾，露出半張臉，一方面是抵擋寒風，另一方面是因為整車的阿拉伯男人盯著我這唯一的東方女子上車，所以只好學起伊斯蘭婦女，包起大半的頭髮與臉頰，阻擋不必要的異樣眼光。

　　我挽著魯特琴主人，其實有他在，根本不用擔心夜晚來到市區酒吧會有什麼不妥，因為他一貫的優雅與不急不徐的紳士風度，讓我早在飯店與他相見歡的同時，就認定他是一位值得相信的人。夜晚的胡加達還是十分熱鬧，過12點，未打烊的商店比比皆是，街上熙攘的人潮與車潮，讓我第一次對伊斯蘭世界的夜生活大開眼界，原以為這樣傳統的伊斯蘭國家，該是「日出而作，日落而息」的才是呀！

　　我們選了一家有肚皮舞孃表演的酒吧，震耳欲聾的音樂聲與在台上跳著肚皮舞的舞者，讓我感受到了十足中東風味的夜生活。魯特琴主人打開了他隨身

胡加達的酒吧外
伊斯蘭世界的夜生活其實也很醉人

帶著的筆記型電腦，讓我看看紅海海底的繽紛世界究竟是什麼模樣。此時我才驚覺紅海原來也是潛水者的天堂，在那片湛藍海水

之下，又是一個無比迷人的世界。幾百張用潛水專用相機拍出的照片，全都是他多次潛水後的傑作。剎時，對眼前這個氣質取勝的男人又有不同看法——能靜能動、能文能武的男人是多麼迷人啊！

我們的故事暫時結束在這個紅海旁的渡假城市。在回程的巴士上，他輕輕地幫我圍上了披肩，戴著手套的雙手緊緊握住我冰冷的手，原來該是「千杯不醉」

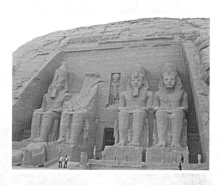

的我，在當晚只喝了半杯不到的啤酒，到了此時卻有種「酒不醉人人自醉」的醉意。靠在他白色大衣下的胸膛之中，覺得那裡是這輩子最溫暖的胸膛，真希望巴士就這麼開到世界的盡頭，藉著醉意就這麼靠在他胸前不要離開。

但是，巴士終究還是開回了飯店，頂著夜晚零度的寒風，他禮貌性地給了我一個吻別，再次幫我圍緊身上的披肩，直到看著我走進飯店之中，才緩緩的步回他的家。我只能看著他那身白色大衣的背影，漸漸消失在微濛的路燈之下

「我期待妳再次到埃及，胡加達只是我工作的地方，
我的家在開羅，我希望與妳分享我在開羅的一切。」

「但是我不確定我是否有機會能再到埃及……」

「我請求妳一定要來，我會在這裡準備好一切等候妳的到來，因為我想再次見到你，不是只有一兩天，而是想用一輩子的時間跟妳在一起……」

「因為妳是我這輩子見過最特別的女孩……」

除了摩西，紅海其實還有

　　「紅海」的「紅」字，在阿拉伯語裡是很多顏色的意思，所以可以想見在一片湛藍的清澈海水之下的紅海，是有著五彩繽紛的海底世界。胡加達是紅海旁的渡假城市，在一片塵土揚起又落下的浩瀚沙漠旁，正大興土木地建起一間又一間的大飯店與渡假村。看來中東國家果真是熱門，不但杜拜搖身一變成為旅遊新寵，遠在紅海這一頭的胡加達，也因為

紅海的夕陽

有著自然的海底世界與渡假海景，所以成為喜好浮潛或是想要享受北非陽光假期的旅客的夢想之地。

　　走過地中海式的渡假酒吧，正紅色的鬆軟大抱枕與熱情大陽

傘，就這麼隨意的與沙灘並存，讓這股渡假風享受到了極點，真想一屁股把自己丟進那片紅色枕頭海當中。要不是也想看看久聞的玻璃船是怎麼回事，就想這麼賴著不走呢！

玻璃船的名字好聽，但是實際上可不怎麼樣，倒是紅海的海底世界讓我們大開眼界。只不過離岸邊沒多遠，就可以看見在淺灘活動的魚群與色彩鮮豔的珊瑚礁群，大伙兒在船上只要一看到魚群游過，便會捧場地又拍照又驚呼的，只有我在搖晃的玻璃船上，吹著涼涼的海風，看著海底世界，思緒又不自覺地飄向屬於自己的紅海浪漫之中。

我就這麼沉浸在自己的思緒裡，在玻璃船上沉沉睡去，身上那件披肩就像紅海獨有的溫暖，把我緊緊包起，讓我可以盡情地徜徉在紅海之上，永遠不必擔心受凍……

夢裡，我正拾起在撒哈拉裝回的細沙，並把與他的回憶一起裝進從撒哈拉帶回的細沙罐中，夢裡的我告訴自己，要時時刻刻的看著這罐裝著湛藍依戀的「回憶」，因為我想一輩子把屬於紅海的浪漫鎖進心海裡……

紅海的沙灘 別緻的沙灘躺椅。

降落在
愛的國度——
當桃花來敲門

如何分辨豔遇種類與好壞

　　如果你都做好了準備，不管是刻意的或是純屬意外，桃花就這樣在浪漫的異國找上了妳，那麼此時應該如何呢？第一個要學會分辨的就是這是不是一個安全的好桃花。我不知道這樣的答案會不會太過籠統，但個人覺得女生的第六感是非常準確的，其實女生很容易在當下決定眼前的這位男性是否有這樣的緣份可以與自己展開一段短暫的異國緣分，進而產生戀情。但是如果硬是要用外在的、具體的說法來幫忙判別眼前的異國桃花是否是適合自己的好桃花的話，我就以以下幾種類當作參考囉！

一、眼神與儀態

　　一個人的眼神是最直接的管道，直達他的內心。大多數的外國人與他人交談時，通常都會直視對方，並且會十分注意對方臉部的表情，所以在與外國人交談時，也要學著直視他們的雙眼說話。因此你只要能跨越害羞的心裡障礙，用心去看著對方的雙眼說話，你自然可以從對方的眼中看到很多東西。東方人也許是因為天性或是自小傳統、保守觀念的灌輸下，因此很多人講話是頭低低的或是雙眼不知道要放在哪個角度，一來這會讓外國人難以

理解該怎麼跟你溝通，二來也會喪失觀察對方的機會。

通常如果是真心想與你交朋友的外國人，會十分重視與你交談的機會。外國人的表達比較直接、熱切，你很容易可以從他們直來直往的溝通方式來知道他是不是真心的想認識妳，或是只是閒來無聊的搭訕而已。

如果只是搭訕或是登徒子，他們的的眼神比較輕挑，通常還會夾雜一些比較不雅的字彙，在沒有真正跟你交談之前，就會以一堆例如「妳好美」、「妳好性感」、「我可以親你嗎？」之類的詞彙吸引妳的注意。更差一點的是會不經妳同意就會有一些肢體碰觸。如果遇到這類的人，儘管他長得再帥，話有多麼的甜，心裡都要有個底，千萬不要輕易掉入這個陷阱裡去。

真正正直的外國人，儘管他再喜歡妳，想要與妳有更多的接觸與交集，他都不會隨便在剛開始與妳交談和見面的時候，對妳講出太超過基本禮貌的話。也不會在未經過同意的情形下，隨意碰觸妳的身體。而且他們會表現出最紳士的一面，像對待一位淑女一般，這才代表他真正重視妳，想與妳有更進一步的認識。

義大利男人對我講過，義大利男人是全世界最懂情趣與泡妞的好手，但他們也不是會對每位淑女都表現出他們的拿手好戲，只有在對他們真正喜歡的女生面前，迷人的紳士風采，才會展露出來。

二、談吐與氣度

外國人的談吐大多是落落大方，侃侃而談，比較不會羞澀，有不知如何表達的困難。有受過良好教育與禮儀養成的外國男士，談吐是有禮的、紳士的、幽默的，當然所用的言詞都以正面為多，比較不會有負面的批評或是粗俗的字彙說出口。當你在國外碰到豔遇，在言談之中可以依這幾個指標去對這個對象做初步的了解與觀察。

除了談吐以外，也可以從一些小動作可以看出他是否是個有禮貌的紳士。例如「lady first」的觀念是否在自然而然中流露出來，而不是刻意的表現。自然的幫妳開車門；自然的幫你拉著門等妳走過；自然的傾聽妳說話，並適時的給予回應。通常第一次跟外國男士出去，都是會由他們買單，而且他們也是心甘情願買單。不過如果是日後陸續有第二次、第三次獨處的機會時，就要看你是否願意與他們交往的情況而決定是否要各付各的。你可以在帳單來時，主動詢問是否要一起分攤消費，還是繼續由男士買單。外國人比較直來直往，所以主動詢問是否要付帳，並不是一件不好意思的事。

與外國人聊天的好話題

一、曾遊歷過的地方

　　台灣是一個四周環海的小島，所以我們對出國這件事總是有著無窮的幻想和欲望。很想看看海的另一端是什麼樣的世界，因此我們要出個國，但昂貴的機票或是船票是旅費的最大開銷，所以一年可以出國旅行一兩次成為台灣人最夢想的事之一。

　　但是同樣的情形對於位在歐洲大陸或是其他亞洲大陸、美洲

夏威夷威基基海灘

大陸的人就不太一樣了。尤其以歐洲人而言，常常是開車開個兩三小時就可輕易地到達邊界，越過那條界線就到了說著不同語言，有著不同風情的國度。因此許多歐洲人除了他們自己的國家之外，多數都跑遍歐洲大陸的各個國家，旅行經驗豐富。加上歐美人士向來重視個人休假，每年總是會好好地安排自己的假期，從來不會虧待自己，寧願不要加班費而去渡假。

　　因此與他們談論到亞洲或是各國風情，便是一件很有趣的事。當東方遇見西方，千百年來所存在的東西文化交流，即時

到了現代，仍無時不刻地上演著。在歷史上，以西方人的角度，我們是神秘的遠東地區（我想這就是為什麼我們會有遠東百貨吧?!），但若以我們傳統的大中國思想來思考，整個西方世界都是急待開發與探索的廣大世界，這種火花是千百年後都不會熄滅的。

在以前，自己從來都搞不清楚所謂的金髮碧眼的外國人是來自那一國。在東方人的眼中，似乎所有金髮碧眼的外國人都是美國人，就像外國人根本搞不清處黑髮細眼的東方人是那一國，走在路上，8成9都被當成日本人。但是與外國人交談多了，現在已漸漸知道如何根據一些外表的特徵以及講話的口音去猜出他們到底來自那一國。所以與外國人多多交換心得，真的是收穫良多喔！

二、對該國的看法

每次在台灣看見外國觀光客，總忍不住會猜想：外國人眼中的台灣，到底那一點是最吸引他們的？是便宜又好玩的夜市、數不清的美食小吃、具天然療效的溫泉？還是台灣特有的人情味。所以每每有外國友人來台時，總是特別愛問他們，對於台灣，他們到底最欣賞哪裡。

　　同樣的，對於國外，我們也都存在著基本的渴望。紐約的都會風；英國的貴族風；東南亞國家的慵懶與享樂；義大利的時尚與熱情，還有全世界屬不清的文化遺產與人文風情等著我們去朝拜。因此當我們來到異國時，在想像與現實之間，我們總會找到平衡點。究竟花了一趟旅費來到這裡，我們有找到在出發之前所想要追尋的東西嗎？

　　這些存在在我們心中對各國的看法，對於當地的人都是特別有意思的話題，就像我們會很想知道外國人心中的台灣是怎麼樣的一樣。而且跟當地的外國人暢談當地的風土民情，可以得到更多是從旅遊書或是導遊介紹當中所得不到的訊息。

　　就像國人最熟知的美國加州，在沒有跟當地人聊天之前，你不會知道其實加州人最喜歡穿夾腳拖鞋，休閒風和總是在臉上堆滿微笑與招呼語的態度，是東岸的人最不能接受的地方；就像在沒有和印度的錫克教徒聊天之前，你不會知道錫克教徒也可以穿得很時尚，也可以不包頭巾。

　　世界那麼大，要看、要聽的是永遠都追尋不完的，唯有透過一次次與外國人的交談中，可以讓我們離世界的中心更接近一步，不是嗎？

三、「台灣」、「台灣v.s 中國」

　　台灣人對自己的政治生態每天都樂此不疲地像在演連續劇一樣，天天在新聞台上演。我們跟對岸中國的關係，不但台灣民眾自己看得一頭霧水，就連各國人士對這段剪不段理還亂的國際關係，同樣是搞不清楚。

　　台灣雖然是有名的科技小島，但是因為國際地位不明確，再加上在國際上的活動及宣傳不足，因此還是有相當大多的外國人不知道台灣，或是搞不清楚台灣在哪裡。他們最容易把台灣跟泰國混在一起，一來是因為發音相似，二來是因為這兩個地方都位在東南亞，在某些地方上給人感覺很類似。所以當你到世界各地旅行時，別忘了替咱們的外交部工作一下，好好地對你所遇到的外國朋友解釋一下台灣的地理位置，還有我們可愛的風土民情，讓外國人正確的認識台灣，這也是每一個好國民應盡的義務喔！

　　除了國名常被搞混之外，稍微有國際觀的外國人都會知道台灣，但他們卻搞不懂台灣和中國的關係。所以每當遇見外國人，聊起我來自台灣時，最常被問到的問題就是：「Taiwan and Mainland China what's different ?」這時總要花費至少10分鐘的時間好好對外國人解釋一番，而且不知為何，百分之90以上的外國男士都會對這種政治話題感興趣。我想男人到了那一國都

一樣，對於政治、球賽、酒、車子和女人等話題，都有著無限的興趣。

所以聊政治乍看之下，是非常不浪漫的事，好像和浪漫的豔遇不太搭調，但是請相信這真的是打開話匣子的好話題，一來可以解決聊不下去的尷尬，二來會讓這個男生覺得眼前的妳是個既有外表又有腦袋，內外兼備的迷人女性喔！

四、對各國人士的看法

美國人眼中的印度人；印度人眼中的台灣人；台灣人眼中的大陸人；大陸人眼中的日本人……這個循環不完的關係，構成世界地球村的一部分。在台灣人的眼中，美國人是有錢的、先進的、有水準的。但是在中東地區的人眼中，美國人是無禮的、霸道的、愛干預的，雖然他們也嚮往美國的自由與開放，但是光是一個美國，就可以讓世界各國的人都對這個國家有不同的看法。因此在與各國人士聊天時，對各國人士的看法實在是一個很好的話題，不但可以消磨時間，還可以激出很多知識的火花，畢竟台灣的國際化程度還算不上太普級，所以對各國人的了解與體驗，經驗也許不如外國人士多，但透過與他們的對話，可以讓我們在短時間內，對世界又更多加了解一點。

如何留下美好回憶

一、談吐篇

　　多數外國男性都不喜歡沒有自我主見或是沒有想法的女性，如此一來就算妳長得再漂亮，他們都不會有再大的興趣想要與妳有進一步的接觸。即使一開始他們會被妳的外貌所吸引，但是經過一兩次的交談後，他們可以馬上知道妳是不是他們想要繼續交往的人。外國男性通常都比較直接，喜歡與不喜歡，都直來直往的講清楚，所以在台灣或是東亞國家，習慣用做作或是撒嬌的方式來面對追求者的話，在國外是大大的行不通。

　　原先對於外國男士不吃東方女生撒嬌這一件事，略有耳聞，但沒想到自己實際經歷過後，才真正徹底了解他們到底有多討厭女生撒嬌。「撒嬌」，在英文裡面本來是沒有這個字彙的，唯一最接近的字眼就是「acting cute」。這個在台灣或很多地方都再普遍不過的女性特質，在需要幫忙或是犯了小錯之後，我們習慣先用撒嬌來化解當下的困境，順利得到我們想要的幫助。所以在台灣不止會對男朋友撒嬌，也會對家人、同事或上司等人，小小使一下撒嬌的本領。

　　在台灣一直慣用這招的自己，卻在美國翻了個大勛斗。在美

國有很多俗稱「左腦人」的男性，特別是在矽谷，這個以工程師出名的地方，這裡理工背景的工程師，向來慣用左腦，以理性和邏輯分析去看待任何事物，包括人際關係也是一樣。

　　跟這種人交談，最重要的要點就是他問什麼你就要答什麼，如果稍微天馬行空的岔開話題，會使對方不知道怎麼繼續交談下去，甚至會開始不悅起來。如果需要他們的幫忙時，切記要收起在台灣慣用的撒嬌技倆，即裝小孩、一問三不知的樣子，這是他們最無法忍受的態度。因為在外國人眼中，如果你是一個成年女性，就要有一個成年女性的談吐與表現，裝可愛或是裝小孩，會讓他們產生是不是在跟小孩講話的錯覺，會使他們非常困惑，到底該如何與你繼續相處下去，遇上沒有耐心一點的，乾脆索性扭頭就走，失去與你談話的興趣。

　　當然也不是所有的歐美人士都不能接受撒嬌這一套，主要是因為外國的成年女性並不吃這一套，所以當他們碰上愛撒嬌的東方女性，會不知道要如何應對。好一點的會在熟悉之後，即使他們還是不認同，但是至少可以慢慢學著習慣並且接受。如果遇到非常自我、本位主義的外國人，就只好暫時收起我們東方女性這種可愛的天性，像個成年女性一樣，跟他們交談下去吧。

　　根據本身的觀察，舉凡東亞的日本、韓國、中國，以及東南亞、南亞及中東地區的國家，都非常能接受女性撒嬌、裝可愛的

這種表現，甚至在印度，還特別會受到喜愛與歡迎，他們會覺得
這是非常天真可愛、沒有心機的表現，激起他們想照顧你、愛護
你的心理。反之在美國、中歐、東歐和西歐等地方，想要獲得男
士的青睞，還是暫時收起這可愛的天性，試著表現你最成熟有禮
的一面吧！

二、聯繫篇

　　遇見艷遇也許還比較簡單，但是如果想在艷遇之後，還要保
持聯繫，那麼就是比較困難的了。因此當你覺得眼前這個艷遇是
個值得交往的朋友時，就一定要記得問到他的手機號碼還有他的
e-mail。除了這個之外，如果他有玩msn或是yahoo messenger、
aol等即時通的帳號，一定要記得互相加入聯絡人。

　　所謂網路無國際，因此當你在國外遇見艷遇之後，剎那間的
火花會暫時因為時空阻隔而停滯，所以就必須依靠網路來聯繫。
這方法除了可以最即時地知道對方的訊息之外，也可以透過視訊
與網路電話，達到真正的網路無國際境界。

　　不過使用網路有一個比較麻煩的地方，就是要非常了解對方
的時差。有些時候，因時差不太能配合時，就還是得靠e-mail聯
絡，這剛好也可以練習使用英文或其他語言來增進外語能力囉！

為了省錢，所以能使用網路電話就使用網路電話，因為國際電話如果是用手機互打是最貴的，手機可以用來傳簡訊，這也是另一種貼心與即時聯絡的方式。

　　如果在回國之後，使用網路及電話、簡訊的聯絡方式十分良好的話，那麼盡量在一年之內盡可以與對方再次見面，唯有再次相見，才可以真正確定彼此之間的感覺，並且對於未來的相處更加有共識。

　　如果無法在一年之內見面的話，那麼必須要有心理準備，這個豔遇對象遲早會因為距離的關係，沖淡了對彼此的吸引力。話雖如此，當不成戀人的話，那麼當朋友也是不錯的。至少你在異國又多了一個據點，有朝一日如果還有機會到當地旅遊的話，可以再續前緣，這也是很好的一種人生體驗，不是嗎！

與浪漫的豔遇再相遇

如果說在異國偶遇的豔遇是初嘗棉花糖一般的甜蜜滋味，那麼與妳心目中魂牽夢縈的豔遇對象再次相遇，就像是嚐一口陳年香醇的紅酒一般，醉在其中。但是醉過之後的分離，卻會讓你的心像被撕了一角般的痛，逼得你不得不極力汲取異國的一切，就像是大麻一樣，明知無法根治的思念，但卻為了保有這個夢，不得不一直吸下去，直到那一天，屬於你的幸福回來到身邊

本身曾瘋狂地愛上印度風的服飾、看遍我所能看到的寶萊塢電影，不斷地告訴自己，我也會有一個像是寶萊塢夢工廠所製造出的絕世好夢。空閒時，手上捧著的除了八卦之外，就是一本又一本與印度相關的一切書籍。而我開始少吃咖哩，因為我覺得以後我有一輩子的時間可以吃到道地的印度咖哩。這些就像是大麻一樣，我努力地汲取，思念不但無法減少，反而有點中毒過深，在還無法修成正果之前，必須要再找其他的方法減輕自己的思念。

這是我所有的豔遇故事，有驚喜、有意外、有快樂、有悲傷，如果你也準備讓自己的人生有如此的大起大落的話，那麼就跟我一樣，提著行李起飛，去尋找屬於你們自己的豔遇。

如果妳
也想有豔遇

Ready to Go

一、心態篇

　　如果妳也想要有豔遇，那麼一定要敞開心胸，打從心底的去接受各國不同的風情文化。好比土耳其男人說話如蜜糖般，對於他們習慣性的稱讚及照相時的肢體碰觸，不能以台灣人的尺度來衡量，否則豔遇容易演變成厭遇。

　　一般來說，照相時的搭肩、摟腰都算正常範圍，多數外國男性都有基本的紳士風度，如要與東方女性合照時，會先詢問對方意見。個人曾經在新加坡克拉克碼頭外，被兩名剛從酒吧喝酒出來的老美一把抬起一起合照。如果無法敞開心胸接受外國較為開放的作風，那麼豔遇的機會可能就會大打折扣。當然也千萬不要以為他們對你勾肩搭背的一起照相，就以為他們對妳一見鍾情，或是愛上了妳。

　　在國外，男性的養成教育與傳統保守的東方國家不同。他們習慣以稱讚來當作交際的辭令，除了常聽到的beautiful、pretty、cute、sweet之外，英語裡許多溢美之辭，例如「how amazing」、「gorgeous」，用中文翻譯出來都是很誇張的形容詞，但是在英文交際用語上，是再平常不過。所以到國外旅行

時，面對向妳示好的男性，用這樣的言辭向妳表達對妳的稱讚與興趣時，自己的心裡要先有個底，否則認知不同，容易有誤解與落差。

最好的方法就是以平常心去看待這一切，將自己的心隨著各國的文化與風情稍作調整，大方接受外國異性對妳的稱讚，並且自信且有禮貌地向他們表達謝意與善意，落落大方地展現台灣女性的風采。

旅行，不光是身體的旅行，重要的是心的旅行。身體的解放是暫時的，心的解放卻會帶給妳永恆的回憶。隨著當地的風土民情一起舞著，這樣的旅行，才會變成你人生中最美的一頁。

二、語言篇

如果妳也想要有豔遇，雖然不需要托福700分以上的高水準英文程度，但是一定要肯開口說，不要怕說得不好，或是聽不懂，否則就活生生地放棄機會。

基本上來說，會主動與東方女性開口說話的外國人，對於異國文化都有比較高的興趣，所以他們很願意花時間聽我們說話，並且適時的意見交流。妳可以用最淺顯不過的單字盡力表達自已想說的話，通常外國人都聽得懂，而且也不會有人笑妳英文

不好。因此，與這樣的外國人聊天是件很舒服又愉快的事。而且一趟旅行下來，英文會突飛猛進，加上如果回來之後，又保持書信、電話往來的話，那麼離英文聽說讀寫的流利境界，就更跨進一大步囉。

　　一般來說，以英語為官方語言的國家，如美國（當然有人會說他們講的是美語，不是英語）、英國、印度、紐澳等，他們講英語的速度比較快，加上英語與美語的發音不盡相同，所以對於此兩大不同的系統，要稍有體認。適應各國腔調的英文是必要的認知。歐語系或是其他語系的國家，他們的母語不是英文，但是英語還是暢行無阻的溝通工具，這時就更不用擔心，因為大家的母語都不是英文，聊起天來所用的字彙與速度，就更加平易近人啦！

　　如果碰上官方語言不是英語，加上英文程度實在不怎樣的國家，例如：馬來西亞、柬埔寨、日本、韓國時，除了用最簡單的單字之外，比手畫腳的肢體語言，就變成不可或缺的。除此之外，在隨身的包包裡帶上一本小筆記本，用紙筆和斷斷續續的單字，還是一樣可以達成溝通，這是最無往不利的辦法。雖然有點土，但是可以成功最重要，不是嗎？

　　出國時，隨身帶上輕便的翻譯機或是有英漢翻譯功能的手機，將會對妳的旅行大有幫助喔！

三、服飾篇

　　如果妳也想有豔遇，在國外的穿著打扮可以適時地展露出不同的風情。大部分的台灣人，出國時的衣著都力求簡單舒適，但這並不代表穿得漂亮就不舒適。常常會有這種經驗，如果穿得漂亮一點，走在異國的街上，一定會被當成日本人，其次是香港或韓國人。此時，遇到這種狀況，我總會很大聲的說「I come from Taiwan」。

　　在台灣，我們常受限於周遭的生活環境，當學生的要有學生樣，上班族也要有上班的樣子，因此衣著通常沒有什麼發展的空間。常常買了很多美美的衣服，放在衣櫃裡面，但是又不知什麼時候有機會穿出去，這時就不要再想那麼多，拿出國去穿準沒

夏威夷的寬帽與花圈

錯，一來讓自己漂亮，可以照許多漂亮的相片，二來可以為國爭光，讓世界知道來自台灣的小姐也是這麼漂亮，何樂不為呢！

　　如果妳想要有個更徹底的豔遇，除了在行李箱裡帶上輕便的紙內褲以外，請千萬記得再帶一到兩套漂亮的內衣或睡衣。還記得《BJ單身日記》裡的女主

角布莉琪嗎？最經典的除了她的大臀圍以外，就是她那件「阿媽
牌」束褲了。電影裡，雖然休葛蘭不介意那條束褲，但現實生活
中，如果想讓妳的豔遇有個完美的回憶，漂亮的內在美是不可以
疏忽的！

　　有時，到了富有異國特色的國家，甚至可以穿上當地傳統服
飾，或是戴上平常少有機會戴的飾品，換上不同的髮型，都可以
大大吸引眾人目光，招致意想不到的效果喔！

四、幸運衣飾

　　經過多次的經驗以後，本人歸納出幾種特別容易受到注意
的衣飾，這麼裝扮可以大大提昇外國男性主動前來表達善意的機
會。

1、長絲巾與披肩

　　在台灣，人們比較少用長絲巾與披肩，但這兩樣東西其實在
出國旅行時相當實用，一來輕巧收納方便，二來可遮陽防曬。例
如長絲巾披在肩上抵擋紫外線，或是髮型不適合戴帽子的話，也
可以用長絲巾遮陽。實用之餘，也可以當作造型用的道具，讓異
國的照片看起來更豐富。此外，披肩的作用也類似，國外日夜溫
差大，帶外套進進出出實在是不方便，所以披肩是最好的保暖外

套，方便攜帶又保暖，圍在脖子上當圍巾，或是披在頭上抵擋寒風，都是很不錯的方法。當然，也可以增添自己的異國風情。免去冬天出門在外時，拍回來的相片，都是同一件大衣的困境。

2、醒目的手環或是項鍊

平常在台灣很少有機會可以戴上醒目一點的首飾，但是又會覺得它們很漂亮，所以買起來放在家裡。此時，就不要猶豫了，把它們帶出國準沒錯。外國人最欣賞擁有個人特質，勇於表現自我的女孩子，不僅止是男生，外國女生也會很注意國外女子的打扮，通常身上若有一樣很有特色、很明顯的東西，就很容易抓住他們的眼光，為你招來友誼。這招可是無往不利的喔！

3、幸運色彩

在外國人的眼光中，很欣賞的三大色系是，一黑、二白、三黃。以黑色來說，義大利人就認為黑色是正式、能表現個人風格與氣質的一種重要色彩，所以黑色系的洋裝與褲裝都很能展現女性俐落的線條。以白色來說，白色在印度人的眼中是愛情的代表，白色在很多地方的象徵的都是純潔，所以一身白的裙裝或是以白底為主的衣著，都會給人一股清新、想要親近的魅力，

尤其在充滿陽光的國度，穿著白色很容易讓人產生好感喔！另一個則是黃色，黃色本來在中國就代表尊貴，而且是中性的色彩，黃色混合紅色或藍色，所產生出的橘色與綠色色調，讓以黃色為主的色調，在搭配上，都給人活潑、陽光的感覺，整體呈現出的colorful是外國人最欣賞的喔！

容易豔遇
的場合

TOP 5

TOP 1 街頭與景點的邂逅

在國外容易有艷遇的場合其實和在台灣大同小異，只是差別在於台灣男人比較被動、不積極，而外國男人會毫不猶豫地直接跟妳表達他們的感覺。因此容易遇到艷遇第一名的地點是：熱鬧的街頭與景點。

假設是在知名景點的街頭或景點內，遇到艷遇通常算是驚鴻一瞥，他可能會主動向妳表達對妳有好感或感興趣，好一點的會一起同遊景點，並且留下一些值得回憶的照片，此時就要看妳是跟團還是自由行。如果是跟團，艷遇到此可能就會受到跟團的限制，不得不畫下句點。但如果是自由行的話，就可以依照自己對對方的感覺決定要不要有下一步的往來囉！

成功小錦囊
想要在這種人來人往的熱鬧地點被外國帥哥注意，第一要注意的，就是要有與眾不同或是可以顯現出個人強烈風格的穿著。外表當然不是全部，但是在艷遇的領域裡，外表佔了百分之八十。視氣候與當地文化的不同，穿上性感、民俗風或公主風的服飾是最容易獲得注意的。第二就是自然表現出對當地人文風情的喜愛，外國人多數喜歡大方隨和的女生，他們容易會對堆滿臉笑容和開心的女生吸引。

TOP 2 「航站情緣」

除了浪漫的街頭邂逅之外，第二名的豔遇好地點，就屬飛機上或是機場之類的地方了。坐飛機對於很多人來說不是什麼好的回憶，狹窄的經濟艙座位，如果是長途飛行再碰上一播再播的電影，還有大排長龍等著上廁所的人，再加上三不五時的亂流，都可能讓人頭痛。但是不知為什麼，本人總是能在百般無聊的旅途或等候的時間中，遇到可以聊得來的外國友人。

有一回在台灣飛曼谷的飛機上，因為好玩，我故意跟空姐拿了一分韓文的報紙，還跟同行的朋友說等會兒念韓文給他聽，沒料到才攤開報紙不到一分鐘，一旁的印度人就開始用英文跟我聊了起來。問我是不是韓國人，他說他剛從漢城轉機要到曼谷，看我拿韓文報紙感到興趣。就這樣，我們一路從台北聊到曼谷，連覺也沒睡。看得朋友不得不嘖嘖稱奇，彷彿只要我的腳一離開台灣的土地，異性緣就會跟著上來。或許不見得是愛情，但能因此多交些外國朋友，倒也是美事一樁！

除了吸引外國男子的青睞之外，本身曾經在參加過土耳其10天的旅行團，當時，團員剛好都是年輕男女居多，有位女團員和另一位男團員，因為剛好名字姓氏相同，被安排坐在一起，結果

在10幾個小時的飛行上就這麼譜出了短暫的戀曲。雖然後來這段
豔遇在行程尚未結束前就結束了，但是這也是相當典型的豔遇之
一，不是嗎？只不過這種受本國人士青睞的豔遇是怎麼也不會落
到我頭上的。

紐約JFK機場

成功小錦囊

　　　　　長途飛行或是在機場漫長等待時，最有可
能會在此時與女子間聊的，除了親切的外國老先生、老太
太之外，剩下的就是商務洽公的人士居多。這種人因爲搭
飛機的次數較爲頻繁，所以形形色色的人已看過太多。再
加上長途飛行素來無聊，所以他們是最容易被帶有知性氣
質或是看著書報的單身女性有興趣。這時，穿上都會知性
風或是簡約風格的服裝是最容易獲得豔遇機會。

TOP 3　近水樓台先得月

　　出國旅行如果運氣好，最容易遇到的就是幽默風趣的年輕導遊。此時如果對方長相不賴，加上對女性有一貫的友善與體貼，就很容易地會在短短幾天的旅途當中擦出火花。不過這種邂逅，百分之八十成功機率不高，一是許多條件好的導遊早就結婚或是名草有主，二是如果他還是單身的話，八成是世面見多的箇中高手，要擄獲他的心很簡單，但要發展出長久的關係就不太容易。所以，此時要問清楚自己的想法，如果抱著今朝有酒今朝醉的目標，那花前月下，異國談情也無不可。但記得要能確保見好就收，保護自己不會受傷害，也保護對方，或許他還有被矇在鼓裡的另一半。因為一旦踏上台灣的土地，邂逅就只能變成回憶。

　　常常在旅遊相關網站上看到許多網友的留言，很多都是在出國旅遊過後與當地導遊或相關從業人員在短短幾天發生戀曲。在異國美景與浪漫心境的相互撞擊下，所產生的火花的確很美，但分開後面對遠距離戀情的維繫，失落感與不信任感，是讓戀情告終的最大原因。

　　如何談一場成功的異國戀？如何擄獲異國男友的心？這又是另一門需要好好學習的大學問，在這裡就先不談。綜括來說，最容易與當地導遊或是旅遊業相關人員譜出戀曲的國家有：

1、中東國家或伊斯蘭教國家

　　一般台灣人最常旅遊的國家，如埃及、土耳其等，可說是箇中的佼佼者。當地幾乎是「帥哥如雲」，濃眉加上深邃的雙眸，性格的外型與豐富的歷史涵養，內外兼備。加上彷彿是與生俱來的甜言蜜語功力，讓人幾乎招架不住，仿佛融化在異國的迷情之中。另一方面，由於伊斯蘭教可以娶4位妻子的教規，間接也造成些許豔遇的機會。雖然現在年輕一代的伊斯蘭教徒並不會以此當作人生的目標，但是從小耳濡目染，以及社會規範的允許之下，美女與異國火花的吸引，讓異國豔遇的事情特別容易發生。

　　但是發生歸發生，伊斯蘭教徒對愛情的忠誠度也是相當高的，他們外表雖然風流倜儻，但若要論及婚嫁的話，還是必須得以伊斯蘭教的女子為主。當他們的女朋友容易，要成為他們此生的最愛又是另一回事，所以一旦與他們陷入異國戀，無法成為他們今生的新娘，所造成的失落感最為明顯。

2、韓國

　　韓國旅遊在隨著韓劇發燒之後，現在可是熱門的觀光景點。韓國旅遊有一個特色，就是旅行團裡都會有一個隨行照相師，他們通常都是由相貌清秀的韓國大學生來擔任。在工作期間，除了幫觀光客拍照之外，還會貼心地幫忙張羅每餐的食物、提行李種種瑣事。由於他們大多是受過良好教育的大學生，且十之八久

會聲稱自己沒有女友，如此一來加上又長得不錯，所以很受台灣年輕女性親睞，以至於常常會把對韓劇男主角的印象，加上現場環境的催化，容易對隨行照相師產生感情。

　　隨行照相師是沒有底薪的，主要的收入都來自觀光客購買的照片，他們為了要讓多一點人買照片，會以最大的親和力與觀光客拉近距離。就這樣，年輕的照相師與嚮往浪漫的女性觀光客，產生火花的機率自然大幅升高囉！

3、島嶼渡假區

　　島嶼渡假給人就是慵懶與浪漫到不行的印象，夕陽、沙攤、香檳、美食、音樂和舞蹈，這些向來是浪漫的元素之一，通通集合在一個島上，想不被攝住靈魂與理智都難。

　　以台灣人的喜好來說，最常去的渡假島嶼就是泰國和印尼。隨著自由行的風氣漸盛，很多女性會選擇到巴里島去好好放鬆、享受一下SPA及頂級渡假村之旅。在巴里島有很多酒吧，它們向來是外國觀光客的最愛，尤以庫塔區為最，因此如果抱持著想要被外國男性圍繞的想法的話，那麼就到這裡的酒吧小小放縱一下準沒錯。這裡是渡假天堂，所以衣著可以多性感就多性感。

　　除了酒吧之外，巴里島還有著名的海灘男孩，但是他們並不是以好名聲著稱的。相反的，海灘男孩在這裡的風評非常不好，如果是良家婦女，被人看見與他們聊天的話，馬上會被人瞧不

起。本身有一位朋友就曾經到巴里島渡假的時候，喜歡上一位在酒吧工作的BARTENDER，經過多日的相處，好不容易約到他可以來場浪漫的約會，卻沒想到當天剛好有一個海灘男孩前來與她搭訕，此景剛好被BARTENDER看見，於是他馬上掉頭走人，並且對我的朋友看法有180度大轉變，後來還是經過不斷的解釋，才讓誤會冰釋。由此可知，在渡假海島旅遊時，眼睛可是要睜大點，因為越是平民化的渡假島嶼聖地，就越會出現以商業性質為重的友誼交易，對想要來段單純、浪漫的異國邂逅的人來說，這裡並不是特別容易的好地點。

成功小錦囊

　　要在團體旅行或是一堆觀光客當中脫穎而出，或是獲得單身男性的青睞的話，最容易遇見艷遇的人就是單身出遊的女子。因為單身女子在台灣的旅行團中不多見，加上單身女子本來就容易激起導遊與領隊的特別關照，因此會被主動詢問是否需要幫忙是常有的事，所以產生戀情的機會大幅提升。另一種可能就是2-4位一起出遊的女性。總之，一起出遊時，獨自一人坐在遊覽車上的，或是平時走在路上比較喜歡單獨一人的那一位，就容易被特別關心，比較容易遇見艷遇。但如果是跟父母或是一堆混著男女同事、同學、或是跟男友、老公出門的這種，遇到艷遇的指數是很低的。

TOP4　親上加親

　　所謂親上加親只是個形容方法，通常這種情形比較容易發生在自助旅行中。也許本來是到了當地要投靠親友，但是基於有朋自遠方來的道理，很容易在所謂的洗塵宴當中，遇見親友的朋友、親友的鄰居　在這樣相見歡的場合中，如果有看對眼的情況，火花自然就會發生。好的話不但可以交談甚歡，甚至有可能共遊國外景點，或受邀到他家作客。例如本身在到印度喀什米爾拜訪印度情郎的家鄉時，大概事前他已幫我廣做過宣傳了，所以當我到了當地，從船屋的船長到上船賣披肩的商人都知道我是medusa，所有人都露出最友善的微笑。除了無條件加菜外，也讓我的家人以特惠的價格，買到了想買的東西。所謂豔遇也並不一定是要有愛情的成分，如果可以在國外遇到談得來的異性，彼此可以留下美好的回憶，我想這就已經達到豔遇的第一步了，不是嗎！

喀什米爾的家常菜

成功小錦囊

　　要吸引當地親友的喜愛，一是穿著打扮盡量像當地人，因為來自不同國家的人穿上當地的衣服，會自然散發出一股吸引人的特質，很容易讓當地人對你印象深刻。例如到印度穿上沙麗或是班佳比套裝，額頭貼上繽蒂做裝飾，或是到中國穿上中國風的衣服、旗袍之類的服飾，又或是到伊斯蘭國家，可以運用絲巾包頭，呈現跟平時不一樣的自己。另一方面，就是要極端一點，穿上與當地風格截然不同的衣著。例如在歐美國家穿上中國風或是民俗風濃厚的衣裳；或是在東方國家穿上較性感、時尚的衣著。只要是在當地風情許可的範圍之下，盡情展露自己的風采並無不可。通常在有宗教規範或是比較保守的地方，雖然當地人嚴守教義或傳統，但對觀光客大部分都還是十分歡迎與包容的，因此在一般情況下，適度的性感或個性化的穿著，並不是完全不能被接受的。

TOP 5　BAR & PUB

　　BAR和PUB　基本上指的就是類似的場所。PUB是源自英語的講法，同時也代表較傳統、原味的酒吧，而BAR是美式的說法，但它們其實就是一般常見的的酒吧。酒吧一向就是豔遇或是一夜情發生率最高的地點，但為什麼會把他列在第五名呢？原因在於很多人到酒吧喝酒，心態上或多或少就有想要認識新對象的念頭。所以帶有企圖心的目的，就算真的遇到了對象，在一般的認知裡，這不算真正的豔遇。因為所謂的豔遇是在不期然的機會下相遇、

舊金山嬉皮區
舊金山的嬉皮區有許多充滿特色的異國風酒吧。除此之外，舊金山的北灘(North Beach)是義大利風情區，滿街充滿各具風情的餐廳與酒吧，如果想要試試機會，這裡是不錯的選擇。

相戀。意料之外的相識才算是真正的豔遇精髓。

　　以美國或是歐洲國家來說，因為當地的男人真的很喜歡在下班後到酒吧喝一杯，所以他們到酒吧不全然是為了認識新對象，因此如果是有心想要製造豔遇機會的話，酒吧還是不失為一個成功率高的場所。

　　以找尋對象為目的來說，進入酒吧的時間以晚上10點到凌晨1點為最佳時刻。一來是因為在國外的酒吧有所謂的「HAPPY HOUR」，時間大部分是在傍晚時分，這個時段的酒吧會打折，大多是吸引剛下班成群來酒吧談天的上班族。

容易豔遇的場合TOP5酒吧
這是舊金山漁人碼頭附近很有名的酒屋GORDEN BIERSCH。

他們純粹是來休閒的，所以這個時候，並不是吸引豔遇對象的最佳時機。二來是凌晨1點之後，已接近打烊的時間，此時找到對象的也早已找到，喝醉的也早就醉了，所以並不是尋覓有緣人的好時機。因此黃金時段就落在10點到1點這3個小時。

　　如果真的要一家家酒吧去尋找對象，十分花錢，而且這樣漫無目的也是浪費時間。通常選對酒吧是關鍵，每個區域的酒吧都有自己的特色，要事先做好功課，打聽好酒吧的主題。

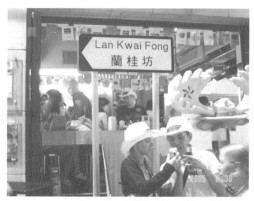

香港蘭桂坊

位在香港島上的蘭桂坊，是赫赫有名的夜店區。名人藝人雲集，也有許多外國客，走在這裡會讓人忘了此地是香港，像是在歐美國家。

如果是初來乍到，那麼就要張大雙眼，憑直覺去選擇豔遇機會高的酒吧。進去之後，注意四周是否有看的上眼的或是容易被搭訕的位子，然後靠近那個方向，讓自己處於容易被注意的位置，如果過了20分鐘到半小時，沒有任何動靜的話，那麼就可以放棄這家酒吧，到下一家去。

　　酒吧豔遇有幾個絕竅。一是不能選燈光太暗的，因為裡面的人根本看不清楚你的長相，被注意的機會自然不高；二是不能選人太多的酒吧，因為人擠人，被注意的機會一樣不高；三是如果妳選擇進去的酒吧以聊天為主，最佳的機會是妳擠在吧台前，等

著要點酒與酒保和你對話的那幾分鐘。如果你成功地吸引他人的注意，此時就會有人主動與你聊天，並且會試著請你喝一杯酒。如果妳選擇的是跳舞的酒吧，那麼在人擠人的舞池當中，如果有人對你有興趣，自然會靠過來試著與妳肢體碰觸。

成功小錦囊

無論是那一種酒吧，成功的一個最重要因素就是，人數最好少於3個，通常1至2位女性到酒吧，被搭訕的機會最高，太多人一起嘰嘰喳喳的，是男人最怕去接近的對象。另外如果與男性友人一同去酒吧的話，也會減低被搭訕的機會喔！至於衣著方面，一是大膽誇張的服飾，因為如果比衣著的性感程度，要不就是要比過外國女性的還開放，如果不敢，那就還是做自己好了。以歐美國家來說，衣著的露與不露，並不是他們決定你是否性感的主要原因喔。

NOTE

瑪杜莎‧艷遇鮮境

作　　者	瑪杜莎
發 行 人	林敬彬
主　　編	楊安瑜
編　　輯	蔡穎如
內頁編排	翔美堂設計
封面設計	翔美堂設計

出　　版	大旗出版　行政院新聞局北市業字第1688號
發　　行	大都會文化事業有限公司
	110台北市信義區基隆路一段432號4樓之9
	讀者服務專線：（02）27235216
	讀者服務傳真：（02）27235220
	電子郵件信箱：metro@ms21.hinet.net
	網　　　　址：www.metrobook.com.tw

郵政劃撥	14050529　大都會文化事業有限公司
出版日期	2007年2月初版一刷
定　　價	180元

ISBN 10	957-8219-60-1
ISBN 13	978-957-8219-60-1
書　　號	Forth 008

First published in Taiwan in 2007 by
Metropolitan Culture Enterprise Co., Ltd.
4F-9, Double Hero Bldg., 432, Keelung Rd., Sec. 1,
Taipei 110, Taiwan
Tel:+886-2-2723-5216　Fax:+886-2-2723-5220
E-mail:metro@ms21.hinet.net
Web-site:www.metrobook.com.tw
Copyright©2007 by Metropolitan Culture

國家圖書館出版品預行編目資料

瑪杜莎艷遇鮮境！ / 瑪杜莎 著. — 初版.
— 臺北市 ： 大旗出版 ： 大都會文化發行,
2007[民96]　面 ；　公分. — （Forth ； 8 ）
ISBN 978-957-8219-60-1 （平裝）

1. 旅行—文集
992.07　　　　　　　　　　　　95023051

大都會文化　總書目

■度小月系列

路邊攤賺大錢【搶錢篇】	280元	路邊攤賺大錢2【奇蹟篇】	280元
路邊攤賺大錢3【致富篇】	280元	路邊攤賺大錢4【飾品配件篇】	280元
路邊攤賺大錢5【清涼美食篇】	280元	路邊攤賺大錢6【異國美食篇】	280元
路邊攤賺大錢7【元氣早餐篇】	280元	路邊攤賺大錢8【養生進補篇】	280元
路邊攤賺大錢9【加盟篇】	280元	路邊攤賺大錢10【中部搶錢篇】	280元
路邊攤賺大錢11【賺翻篇】	280元	路邊攤賺大錢12【大排長龍篇】	280元

■DIY系列

路邊攤美食DIY	220元	嚴選台灣小吃DIY	220元
路邊攤超人氣小吃DIY	220元	路邊攤紅不讓美食DIY	220元
路邊攤流行冰品DIY	220元	路邊攤排隊美食DIY	220元

■流行瘋系列

跟著偶像FUN韓假	260元	女人百分百：男人心中的最愛	180元
哈利波特魔法學院	160元	韓式愛美大作戰	240元
下一個偶像就是你	180元	芙蓉美人泡澡術	220元
Men力四射：型男教戰手冊	250元	男體使用手冊：35歲+♂保健之道	250元

■生活大師系列

遠離過敏：打造健康的居家環境	280元	這樣泡澡最健康： 紓壓、排毒、瘦身三部曲	220元
兩岸用語快譯通	220元	台灣珍奇廟：發財開運祈福路	280元
魅力野溪溫泉大發見	260元	寵愛你的肌膚：從手工香皂開始	260元
舞動燭光：手工蠟燭的綺麗世界	280元	空間也需要好味道： 打造天然香氛的68個妙招	260元

雞尾酒的微醺世界：調出你的私房Lounge Bar風情	250元	野外泡湯趣：魅力野溪溫泉大發見	260元
肌膚也需要放輕鬆：徜徉天然風的43項舒壓體驗	260元	辦公室也能做瑜珈：上班族的紓壓活力操	220元
別再說妳不懂車：男人不教的Know How	249元	一國兩字：兩岸用語快譯通	200元
宅典	288元		

■寵物當家系列

Smart養狗寶典	380元	Smart養貓寶典	380元
貓咪玩具魔法DIY：讓牠快樂起舞的55種方法	220元	愛犬造型魔法書：讓你的寶貝漂亮一下	260元
漂亮寶貝在你家：寵物流行精品DIY	220元	我的陽光・我的寶貝：寵物真情物語	220元
我家有隻麝香豬：養豬完全攻略	220元	SMART養狗寶典（平裝版）	250元
生肖星座招財狗	200元	SMART養貓寶典（平裝版）	250元

■人物誌系列

現代灰姑娘	199元	黛安娜傳	360元
船上的365天	360元	優雅與狂野：威廉王子	260元
走出城堡的王子	160元	殞逝的英格蘭玫瑰	260元
貝克漢與維多利亞：新皇族的真實人生	280元	幸運的孩子：布希王朝的真實故事	250元
瑪丹娜：流行天后的真實畫像	280元	紅塵歲月：三毛的生命戀歌	250元
風華再現：金庸傳	260元	俠骨柔情：古龍的今生今世	250元
她從海上來：張愛玲情愛傳奇	250元	從間諜到總統：普丁傳奇	250元
脫下斗篷的哈利：丹尼爾・雷德克里夫	220元	蛻變：章子怡的成長紀實	260元
強尼戴普：可以狂放叛逆，也可以柔情感性	280元	棋聖 吳清源	280元

■心靈特區系列

每一片刻都是重生	220元	給大腦洗個澡	220元
成功方與圓：改變一生的處世智慧	220元	轉個彎路更寬	199元
課本上學不到的33條人生經驗	149元	絕對管用的38條職場致勝法則	149元
從窮人進化到富人的29條處事智慧	149元	成長三部曲	299元
心態：成功的人就是和你不一樣	180元	當成功遇見你：迎向陽光的信心與勇氣	180元
改變，做對的事	180元	智慧沙	199元
課堂上學不到的100條人生經驗	199元	不可不防的13種人	199元

■SUCCESS系列

七大狂銷戰略	220元	打造一整年的好業績	200元
超級記憶術：改變一生的學習方式	199元	管理的鋼盔：商戰存活與突圍的25個必勝錦囊	200元
搞什麼行銷：152個商戰關鍵報告	220元	精明人總明人明白人：態度決定你的成敗	200元
人脈=錢脈：改變一生的人際關係經營術	180元	週一清晨的領導課	160元
搶救貧窮大作戰の48條絕對法則	220元	搜驚·搜精·搜金：從Google的致富傳奇中，你學到了什麼？	199元
絕對中國製造的58個管理智慧	200元	客人在哪裡？：決定你業績倍增的關鍵細節	200元
殺出紅海：漂亮勝出的104個商戰奇謀	220元	商戰奇謀36計：現代企業生存寶典Ⅰ	180元
商戰奇謀36計：現代企業生存寶典Ⅱ	180元	商戰奇謀36計：現代企業生存寶典Ⅲ	180元
幸福家庭的理財計畫	250元	巨賈定律：商戰奇謀36計	498元
有錢真好：輕鬆理財的十種態度	200元	創意決定優勢	180元

■都會健康館系列

秋養生：二十四節氣養生經	220元	春養生：二十四節氣養生經	220元
夏養生：二十四節氣養生經	220元	冬養生：二十四節氣養生經	220元
春夏秋冬養生套書	699元	寒天：O卡路里的健康瘦身新主張	200元
地中海纖體美人湯飲	220元		

■CHOICE系列

入侵鹿耳門	280元	蒲公英與我：聽我說說畫	220元
入侵鹿耳門（新版）	199元	舊時月色（上輯＋下輯）	各180元
清塘荷韻	280元	飲食男女	200元

■FORTH系列

印度流浪記：滌盡塵俗的心之旅	220元	胡同面孔：古都北京的人文旅行地圖	280元
尋訪失落的香格里拉	240元	今天不飛：空姐的私旅圖	220元
紐西蘭奇異國	200元	從古都到香格里拉	399元
馬力歐帶你瘋台灣	250元	瑪杜莎艷遇鮮境	180元

■大旗藏史館

大清皇權遊戲	250元	大清后妃傳奇	250元
大清官宦沉浮	250元	大清才子命運	250元
開國大帝	220元		

■大都會運動館

野外求生寶典：活命的必要裝備與技能	260元	攀岩寶典：安全攀登的入門技巧與實用裝備	260元

■大都會休閒館

賭城大贏家：逢賭必勝祕訣大揭露	240元	旅遊達人：行遍天下的109個Do&Don't	250元
萬國旗之旅	240元		

■*FOCUS* 系列

中國誠信報告	250元	中國誠信的背後	250元
誠信：中國誠信報告	250元		

■禮物書系列

印象花園 梵谷	160元	印象花園 莫内	160元
印象花園 高更	160元	印象花園 竇加	160元
印象花園 雷諾瓦	160元	印象花園 大衛	160元
印象花園 畢卡索	160元	印象花園 達文西	160元
印象花園 米開朗基羅	160元	印象花園 拉斐爾	160元
印象花園 林布蘭特	160元	印象花園 米勒	160元
絮語說相思 情有獨鍾	200元		

■工商管理系列

二十一世紀新工作浪潮	200元	化危機為轉機	200元
美術工作者設計生涯轉轉彎	200元	攝影工作者快門生涯轉轉彎	200元
企劃工作者動腦生涯轉轉彎	220元	電腦工作者滑鼠生涯轉轉彎	200元
打開視窗說亮話	200元	文字工作者撰錢生活轉轉彎	220元
挑戰極限	320元	30分鐘行動管理百科(九本盒裝套書)	799元
30分鐘教你自我腦内革命	110元	30分鐘教你樹立優質形象	110元
30分鐘教你錢多事少離家近	110元	30分鐘教你創造自我價值	110元
30分鐘教你Smart解決難題	110元	30分鐘教你如何激勵部屬	110元
30分鐘教你掌握優勢談判	110元	30分鐘教你如何快速致富	110元
30分鐘教你提昇溝通技巧	110元		

■精緻生活系列

女人窺心事	120元	另類費洛蒙	180元
花落	180元		

■CITY MALL系列

別懷疑！我就是馬克大夫	200元	愛情詭話	1/0元
唉呀！真尷尬	200元	就是要賴在演藝圈	180元

■親子教養系列

孩童完全自救寶盒（五書+五卡+四卷錄影帶）	3,490元（特價2,490元）
孩童完全自救手冊：這時候你該怎麼辦（合訂本）	299元
我家小孩愛看書:Happy 學習 easy go!	220元
天才少年的5種能力	280元
哇塞！你身上有蟲！：學校沒買、老師沒教，史上最髒的教科書	250元

關於買書：

1. 大都會文化的圖書在全國各書店及誠品、金石堂、何嘉仁、搜主義、敦煌、紀伊國屋、諾貝爾等連鎖書店均有販售，如欲購買本公司出版品，建議你直接洽詢書店服務人員以節省您寶貴時間，如果書店已售完，請撥本公司各區經銷商服務專線洽詢。
 北部地區：(02)29007288 桃竹苗地區：(03)2128000 中彰投地區：(04)27081282
 雲嘉地區：(05)2354380 　臺南地區：(06)2642655 　高雄地區：(07)3730087
 屏東地區：(08)7376441
2. 到以下各網路書店購買：
 大都會文化網站 (http://www.metrobook.com.tw)
 博客來網路書店 (http://www.books.com.tw)
 金石堂網路書店 (http://www.kingstone.com.tw)
3. 到郵局劃撥：
 戶名：大都會文化事業有限公司 　帳號：14050529
4. 親赴大都會文化買書可享8折優惠。

大旗出版
BANNER PUBLISHING

瑪杜莎
艷遇鮮境

北 區 郵 政 管 理 局
登記證北台字第9125號
免　貼　郵　票

大都會文化事業有限公司
讀者服務部收
110 台北市基隆路一段432號4樓之9

寄回這張服務卡(免貼郵票)
您可以：
◎不定期收到最新出版訊息
◎參加各項回饋優惠活動

大都會文化 讀者服務卡

書名：瑪杜莎豔遇鮮境

謝謝您選擇了這本書！期待您的支持與建議，讓我們能有更多聯繫與互動的機會。
日後您將可不定期收到本公司的新書資訊及特惠活動訊息。

A.您在何時購得本書：＿＿＿年＿＿＿月＿＿＿日

B.您在何處購得本書：＿＿＿＿＿＿書店，位於＿＿＿＿＿＿＿＿(市、縣)

C.您從哪裡得知本書的消息：1.□書店 2.□報章雜誌 3.□電台活動 4.□網路資訊
　　5.□書籤宣傳品等 6.□親友介紹 7.□書評 8.□其他＿＿＿＿＿＿＿＿＿＿＿

D.您購買本書的動機：（可複選）1.□對主題或內容感興趣 2.□工作需要 3.□生活需要
　　4.□自我進修 5.□內容為流行熱門話題 6.□其他＿＿＿＿＿＿＿＿＿＿＿＿＿＿

E.您最喜歡本書的（可複選）：1.□內容題材 2.□字體大小 3.□翻譯文筆 4.□ 封面
　　5.□編排方式 6.□其他

F.您認為本書的封面：1.□非常出色 2.□普通 3.□毫不起眼 4.□其他＿＿＿＿＿＿＿＿

G.您認為本書的編排：1.□非常出色 2.□普通 3.□毫不起眼 4.□其他＿＿＿＿＿＿＿＿

H.您通常以哪些方式購書：(可複選)1.□逛書店 2.□書展 3.□劃撥郵購 4.□團體訂購
　　5.□網路購書 6.□其他＿＿＿＿＿＿＿＿＿

I.您希望我們出版哪類書籍：（可複選）
　　1.□旅遊 2.□流行文化 3.□生活休閒 4.□美容保養 5.□散文小品
　　6.□科學新知 7.□藝術音樂 8.□致富理財 9.□工商企管 10.□科幻推理
　　11.□史哲類 12.□勵志傳記 13.□電影小說 14.□語言學習（　　語）
　　15.□幽默諧趣 16.□其他＿＿＿＿＿＿＿＿＿＿＿＿＿＿＿＿＿＿＿＿＿＿＿＿

J.您對本書(系)的建議：＿＿＿＿＿＿＿＿＿＿＿＿＿＿＿＿＿＿＿＿＿＿＿＿＿＿＿＿
＿＿＿＿＿＿＿＿＿＿＿＿＿＿＿＿＿＿＿＿＿＿＿＿＿＿＿＿＿＿＿＿＿＿＿＿＿＿＿

K.您對本出版社的建議：＿＿＿＿＿＿＿＿＿＿＿＿＿＿＿＿＿＿＿＿＿＿＿＿＿＿＿＿
＿＿＿＿＿＿＿＿＿＿＿＿＿＿＿＿＿＿＿＿＿＿＿＿＿＿＿＿＿＿＿＿＿＿＿＿＿＿＿

讀者小檔案

姓名：＿＿＿＿＿＿＿＿＿　性別：□男 □女　生日：＿＿＿年＿＿＿月＿＿＿日

年齡：□20歲以下□21～30歲□31～40歲□41～50歲□51歲以上

職業：1.□學生 2.□軍公教 3.□大眾傳播 4.□ 服務業 5.□金融業 6.□製造業
　　　7.□資訊業 8.□自由業 9.□家管 10.□退休 11.□其他＿＿＿＿＿＿＿＿＿

學歷：□ 國小或以下 □ 國中 □ 高中／高職 □ 大學／大專 □ 研究所以上

通訊地址＿＿＿＿＿＿＿＿＿＿＿＿＿＿＿＿＿＿＿＿＿＿＿＿＿＿＿＿＿＿＿＿＿＿＿

電話：（H）＿＿＿＿＿＿＿（O）＿＿＿＿＿＿＿傳真：＿＿＿＿＿＿＿＿

行動電話：＿＿＿＿＿＿＿＿＿ E-Mail：＿＿＿＿＿＿＿＿＿＿＿＿＿＿＿＿＿

❖謝謝您購買本書，也歡迎您加入我們的會員，請上大都會網站www.metrobook.com.tw 登
　錄您的資料。您將不定期收到最新圖書優惠資訊和電子報。

大旗出版
BANNER PUBLISHING